吴让之篆书二种

中国碑帖高清彩色精印解析本

杨东胜 主编

徐传坤 编

浙江古籍出版社

图书在版编目（CIP）数据

吴让之篆书二种 / 徐传坤编. — 杭州：浙江古籍出版社，
2022.3（2022.9重印）

（中国碑帖高清彩色精印解析本 / 杨东胜主编）

ISBN 978-7-5540-2134-7

Ⅰ.①吴… Ⅱ.①徐… Ⅲ.①篆书—书法 Ⅳ.①J292.113.1

中国版本图书馆CIP数据核字（2021）第213311号

吴让之篆书二种

徐传坤　编

出版发行	浙江古籍出版社
	（杭州体育场路347号　电话：0571-85068292）
网　　址	https://zjgj.zjcbcm.com
责任编辑	张　莹
责任校对	吴颖胤
封面设计	墨点字帖
责任印务	楼浩凯
照　　排	墨点字帖
印　　刷	湖北金港彩印有限公司
开　　本	787mm×1092mm　1/16
印　　张	5.5
字　　数	126千字
版　　次	2022年3月第1版
印　　次	2022年9月第2次印刷
书　　号	ISBN 978-7-5540-2134-7
定　　价	36.00元

简　介

　　吴让之（1799—1870），名熙载，原名廷飏，字让之，亦作攘之，后因避同治帝讳，以字行，号晚学居士，江苏仪征人。工书画，主要艺术成就在于金石篆刻，篆书、篆刻师法邓石如而能自出新意。

　　吴让之篆书用笔浑融清健，篆法方圆互参，体势展蹙修长，有"吴带当风"之妙。由于吴让之上承邓石如衣钵，传世作品又多，因此在清代后期的影响力不在邓石如之下。现代书家沙孟海认为，吴让之篆书纯用邓石如之法，挥运自如，翩翩多姿，虽然刚健之处稍逊于邓，但自有其新面目。

　　《吴均帖》，纸本墨迹，内容为梁吴均《与朱元思书》，现藏于日本。此作用笔婉转流畅，遒劲圆活，是吴让之此类风格的代表作。

　　《宋武帝与臧焘敕》，纸本墨迹，内容为南朝宋武帝刘裕颁布的一篇敕文，现藏于日本。此作起笔多方，结体修长，婀娜而挺拔，是吴让之方笔风格的代表作。

一、笔法解析

1. 中侧

中侧指中锋与侧锋。中锋指书写时笔锋保持在线条的中部运行，线条圆润饱满。侧锋指书写时笔锋在笔画的一侧运行，线条灵动。《吴均帖》以中锋为主，以侧锋为辅。

看视频

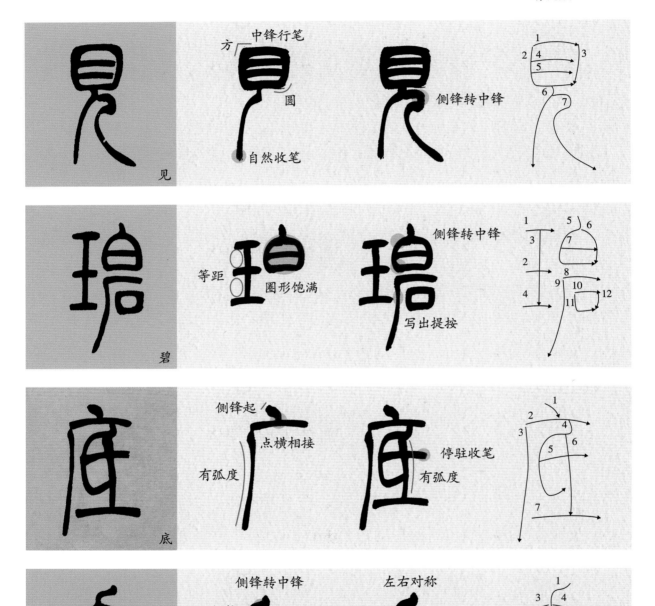

注：技法部分原帖例字选自《吴均帖》。每个例字最后为参考笔顺。小篆笔顺以对称为原则，笔画先后顺序较为灵活。

2. 方圆

方与圆的形态不仅体现在笔画的起收笔处，还体现在转折处。《吴均帖》以圆笔为主，方笔为辅，圆转多于方折。注意大多数转折并非纯圆、纯方，而是方中寓圆。

看视频

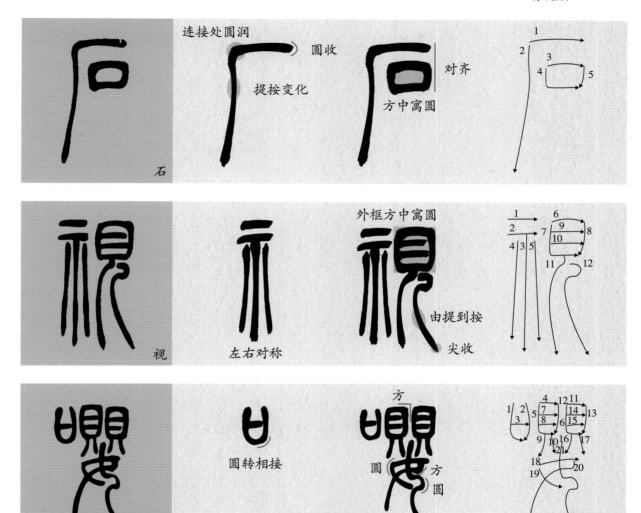

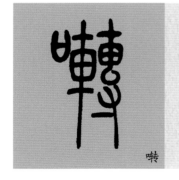
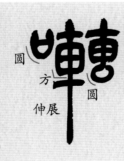
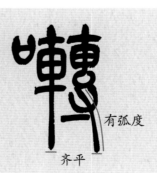
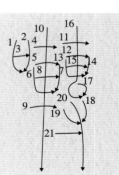

3. 曲直

曲直指曲线与直线。《吴均帖》中的弧线有长、短、向、背之别，常有变化；直线横平竖直，且直中寓曲。

看视频

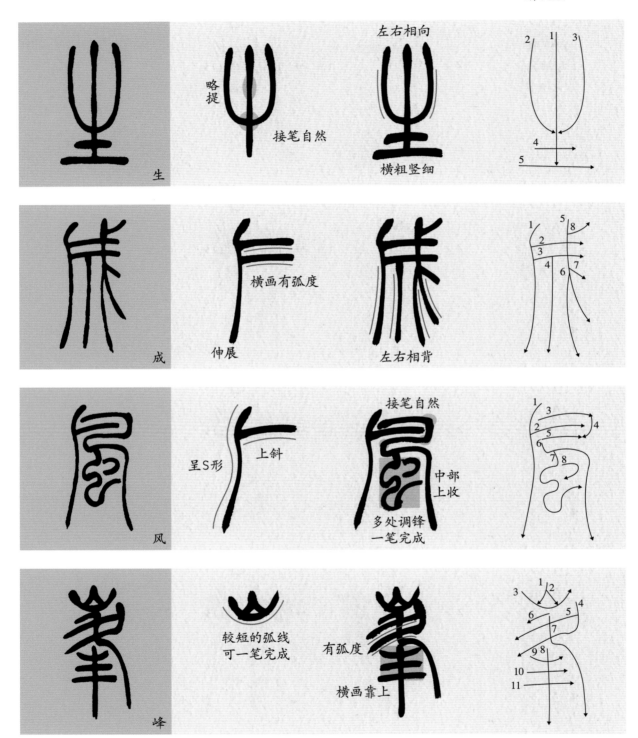

4. 下展

《吴均帖》字形上收下放，上部略微收紧，下部向下舒展，中部向内收束，字形偏长。

看视频

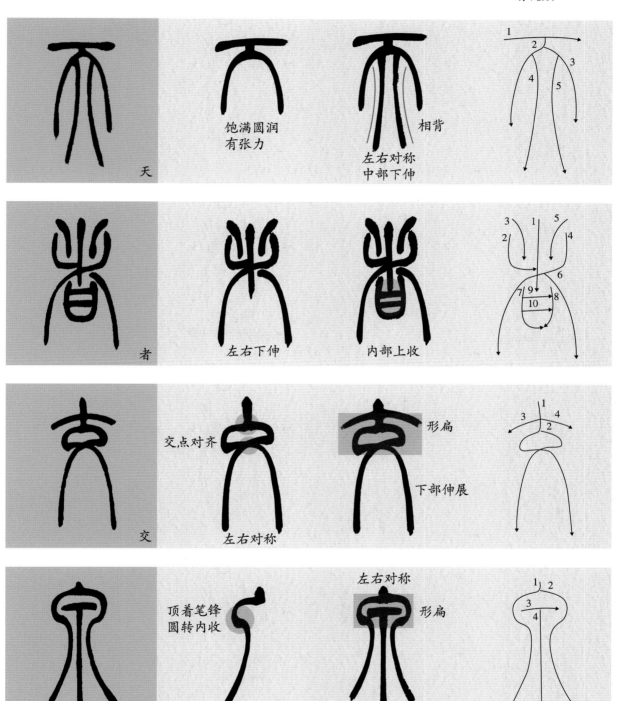

5. 搭接

　　搭接在小篆中指一笔与另一笔相接。弧线的接笔，是小篆独有的笔法，注意接笔处要自然重合，尽量不显露接笔的痕迹。某些笔画的搭接要从所接笔画中起笔，使连接处更加自然。

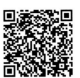

看视频

二、结构解析

1. 向背

向背指笔画或部件左右相向或左右相背。在《吴均帖》中，左右对称的弧线有相向、相背之分，有时一字之中有向有背，相反相成。

看视频

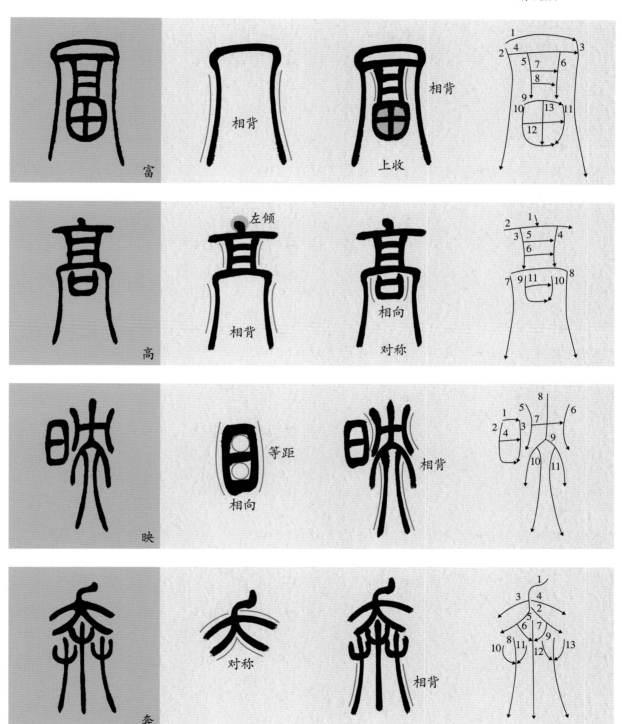

2. 迎让

迎让指笔画或部件伸缩相让。小篆多弧线，线条和部件之间需要通过穿插、避让的方式形成和谐的整体。

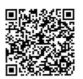

看视频

3. 附丽

　　附丽指字中左右两部分大小、繁简不一时，较小的部分要依附于较大的部分，彼此加强联系，既要避免左右分散，又要避免大小悬殊。

看视频

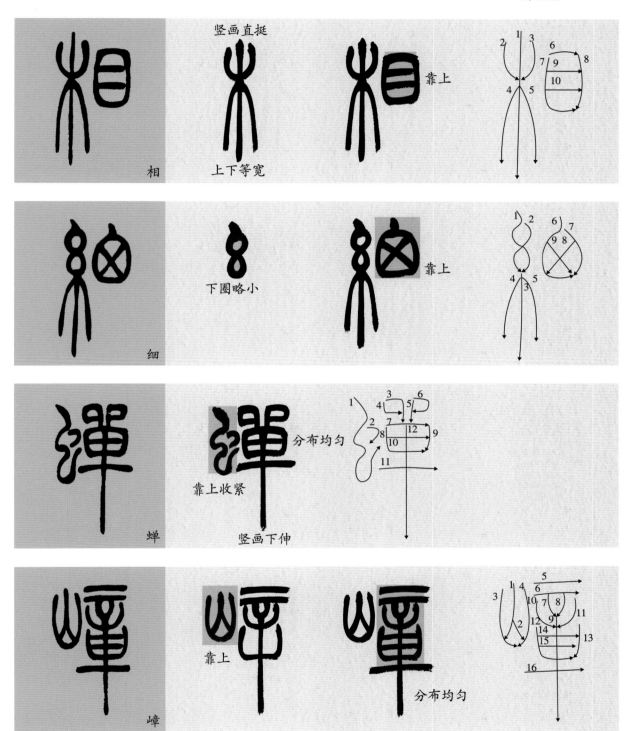

4. 排叠

排叠指笔画的分布。字中笔画的分布应疏密合理，尤其笔画较多时，要注意笔画的走向和间距的异同。

看视频

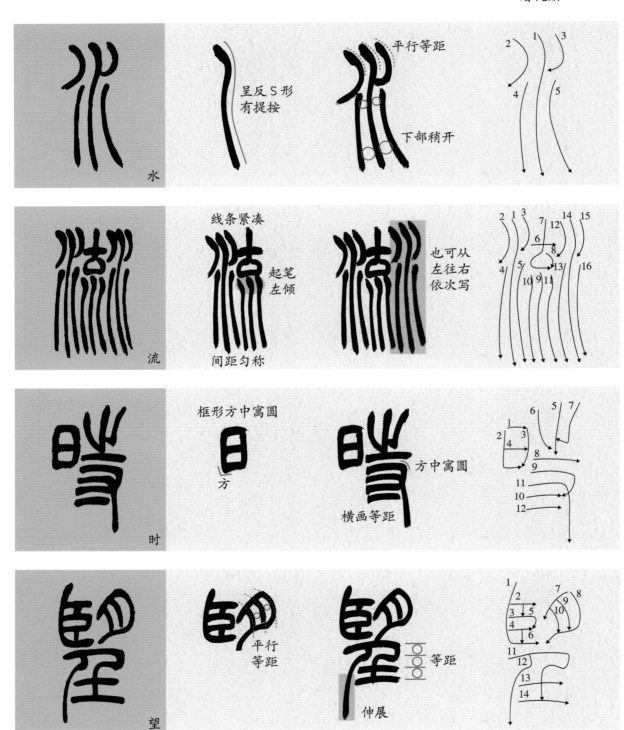

5. 包围

《吴均帖》中有多种包围结构。包围部分在不同位置时，被包围部分与包围部分之间的位置关系也要做不同的调整，或收或放，或近或远，使内外成为一个有机整体。

看视频

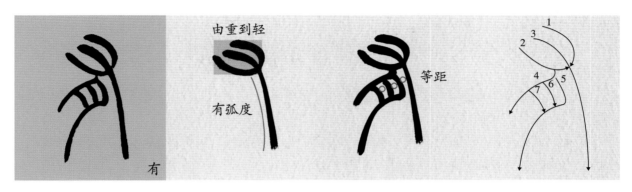

由重到轻

有弧度

等距

有

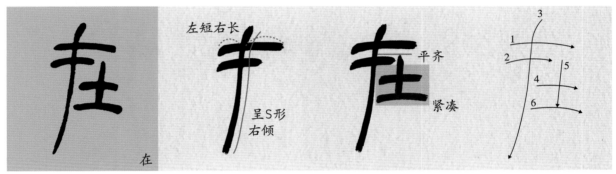

左短右长

呈S形
右倾

平齐

紧凑

在

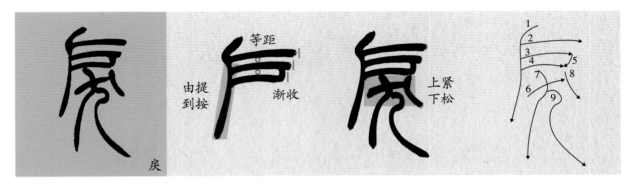

等距

由提
到按

渐收

上紧
下松

庑

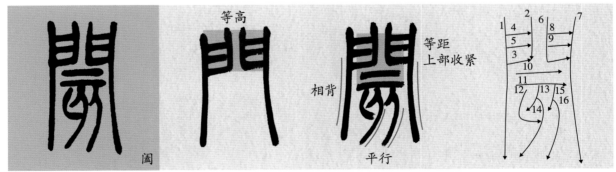

等高

相背

等距
上部收紧

平行

闔

三、章法与创作解析

　　清代书法随着碑学与考据的兴盛，迎来"书道中兴"。篆书在沉寂千年之后重新兴起与繁荣，是其重要的标志之一。清代篆书自邓石如起，强调用笔变化、笔墨趣味、形体特征，极大地丰富了篆书的艺术表现力。学习篆书应从小篆入手还是从大篆入手，尚未有定论，似乎也不必强行统一。孙过庭《书谱》云："初学分布，但求平正。"书者以为这句话对学习篆书同样适用，因而认为从小篆入手较为适宜。清人小篆多为墨迹，既可见笔法，又不乏情趣，对于初学入手和作品创作都颇有帮助。

　　吴让之的篆书在清篆系统里有着独特的风格和较高的学习研究价值，下面这幅《古诗词四首》小篆中堂就是取法于吴让之篆书风格。吴让之书法早年师从包世臣，进而上溯邓石如，深得邓氏书法篆刻之精髓，其篆书用笔舒展、流畅，独具面目，与李斯、李阳冰小篆及邓石如篆书相比，吴让之小篆的线条更加飘逸、婀娜，整体风格更显灵动。

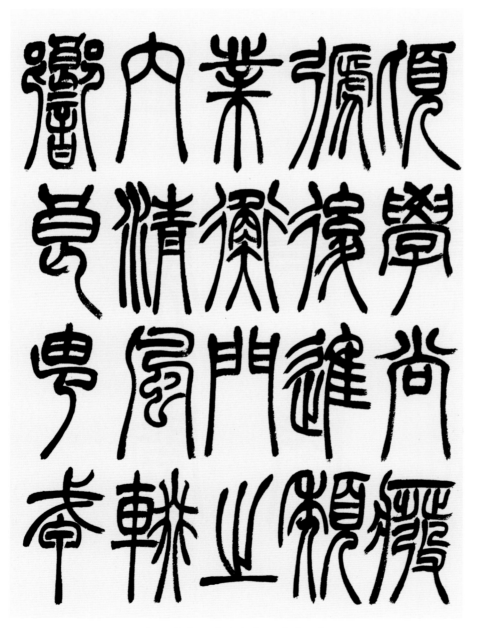

徐传坤节临《宋武帝与臧焘敕》

书者主要借鉴的是吴让之的篆书代表作，如《吴均帖》《宋武帝与臧焘敕》等。《吴均帖》以圆笔为主，《宋武帝与臧焘敕》以方笔为主，我们在创作中既可以侧重于一种风格，也可以融合二者，方圆并用。

吴让之在继承古法的同时，还发扬了邓石如以隶入篆的笔法，横画多以方切起笔，外形方峻。在创作中可以充分表现这一特征，书者在这幅作品中就大量运用了这一笔法，如"一""有""来"等字的横画。但这一"标签"不应成为"标配"，起笔处有方有圆，收笔处有藏有露，才有变化和生气。

吴氏篆书收笔处有时稍驻即收，有时形如柳叶，出锋收尖。邓石如收笔以笔肚藏锋为主，吴让之的创新则是以笔尖出锋收笔。这种收笔形式可以调节作品氛围，以飘逸、灵动破除端庄、矜持所带来的沉闷感，如"处""朱"等。

行笔过程中，吴让之在中锋古法中灵活加大了侧锋和提按的运用，长弧画中段提笔后再铺毫，最后提锋收笔，一任自然，显得婀娜多姿，有"吴带当风"之誉。与秦小篆匀净的线条相比，这些新意大大提升了小篆的艺术感染力。

徐传坤　篆书中堂　古诗词四首

与之相应的是吴氏小篆的结体，夸张纵势，有时长宽比甚至接近2:1。这种"细腰长腿"式的结构，加上轻重、开合的微妙变化，为小篆的"图案化"美感增加了书写性与个性化趣味。

作品正文章法仍用常见小篆章法，即字距大于行距，这也是吴让之作品的常用章法。落款以小字书写释文，三行小字自成块面，与正文茂密的章法互为呼应。小字与大字也是对比，落款字小，更能突出正文的气势。款字为楷书，以朴茂的北碑意趣与正文小篆相匹配。

作品创作，是对作者笔法、字法、章法的综合考验。对篆书创作来说，篆法是否准确，不仅是作者修养、学识的体现，更直接决定了作品在投展、参赛中的成绩。因此我们在篆书学习中应注重积累，审慎推敲。

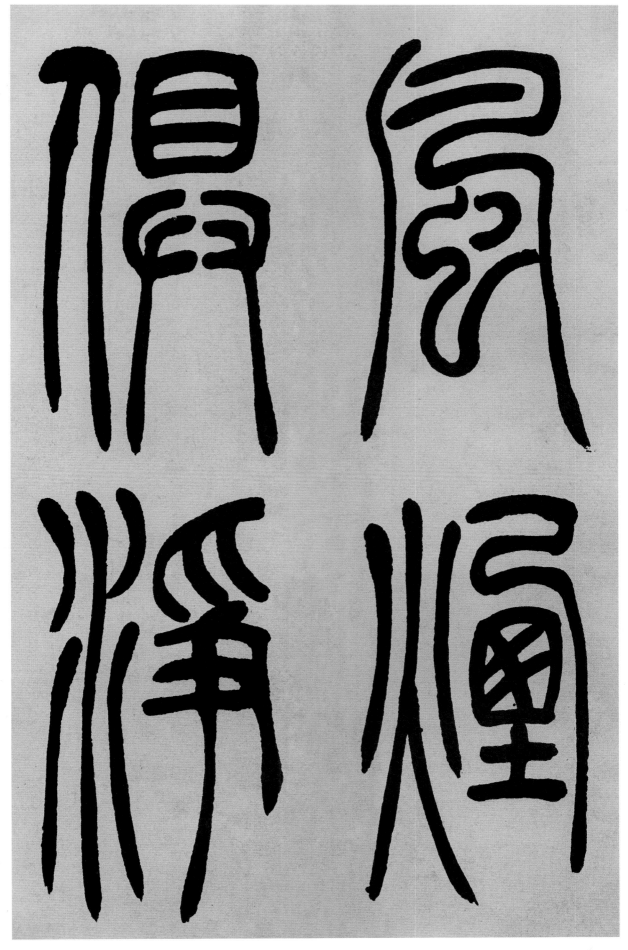

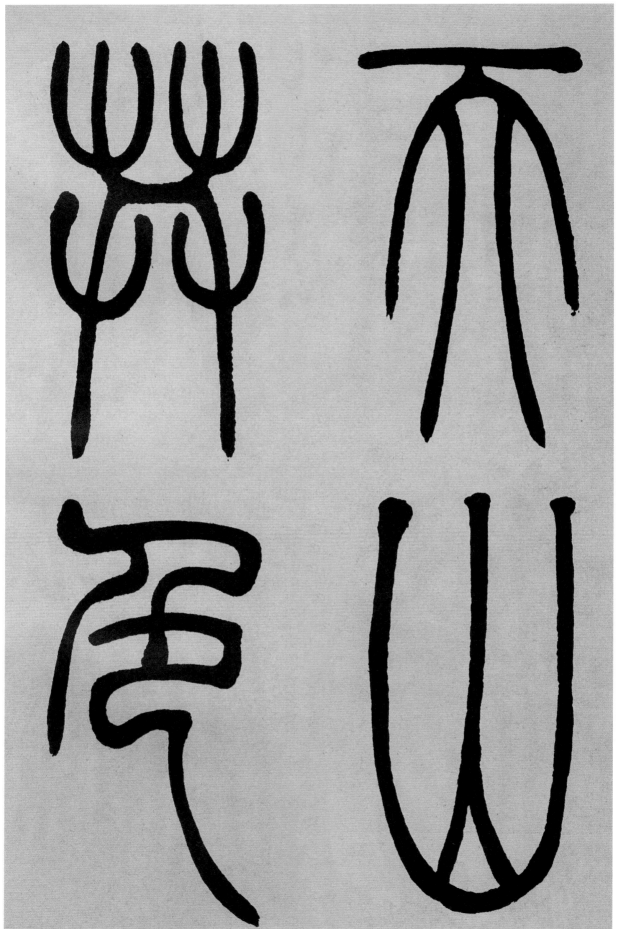

天山共色。

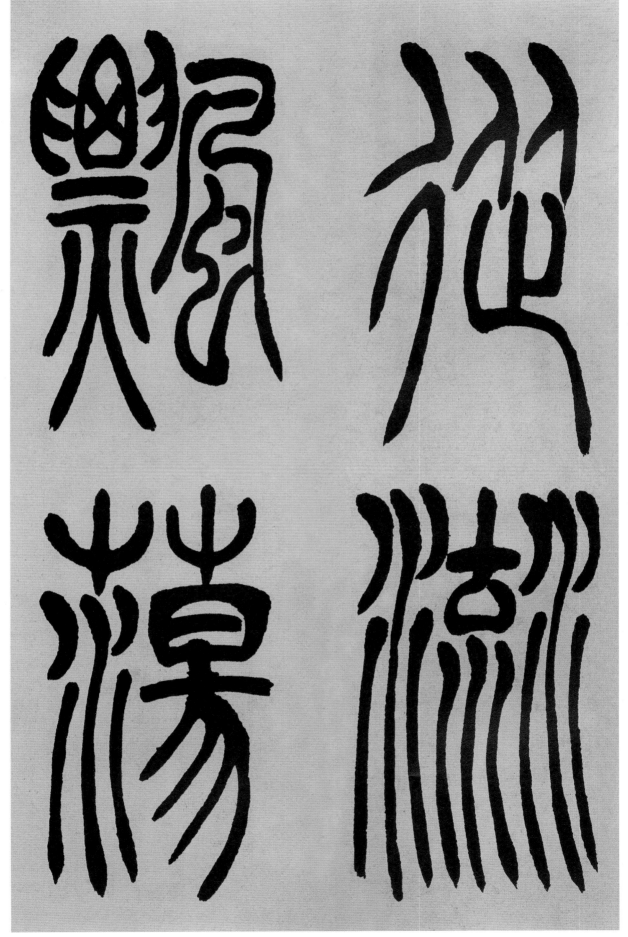

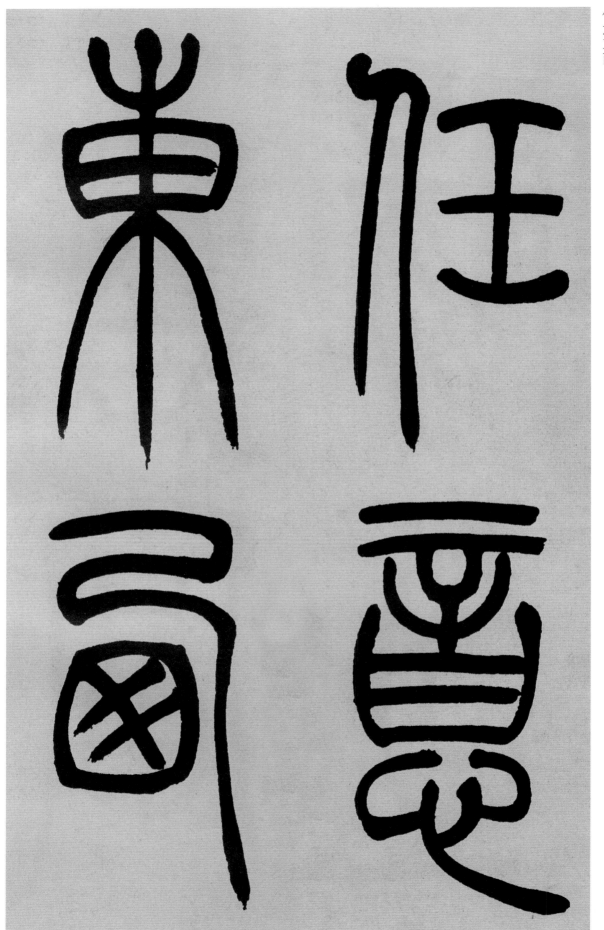

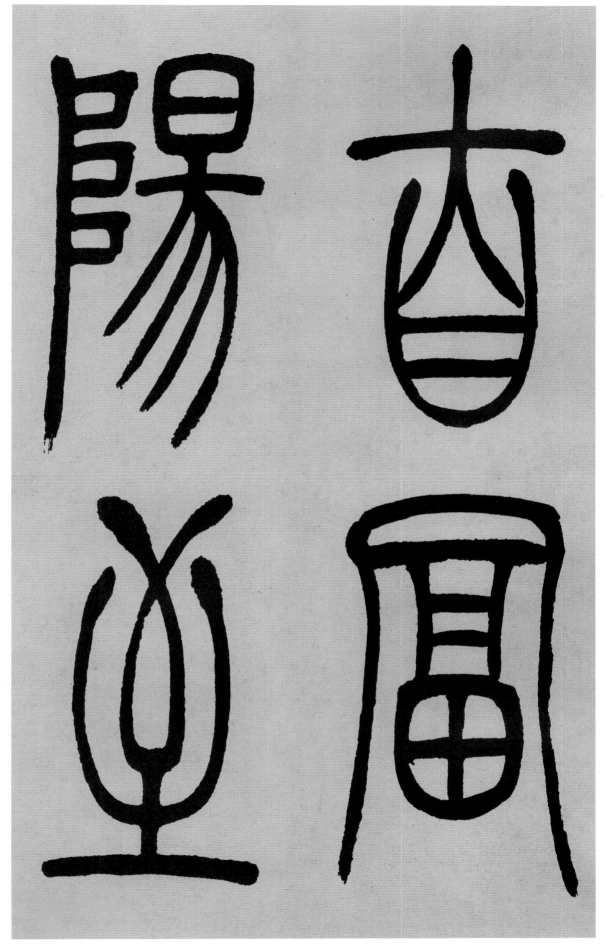

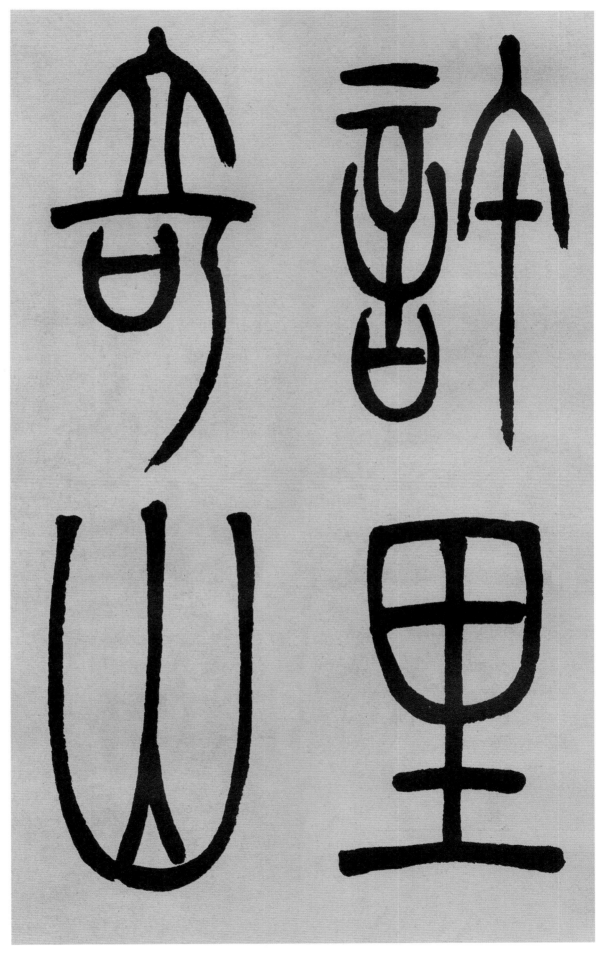

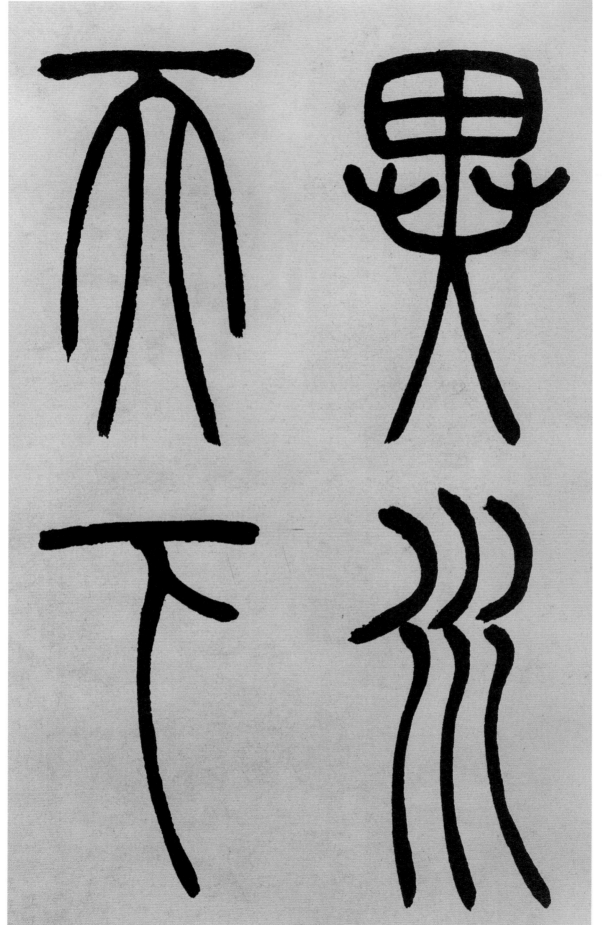

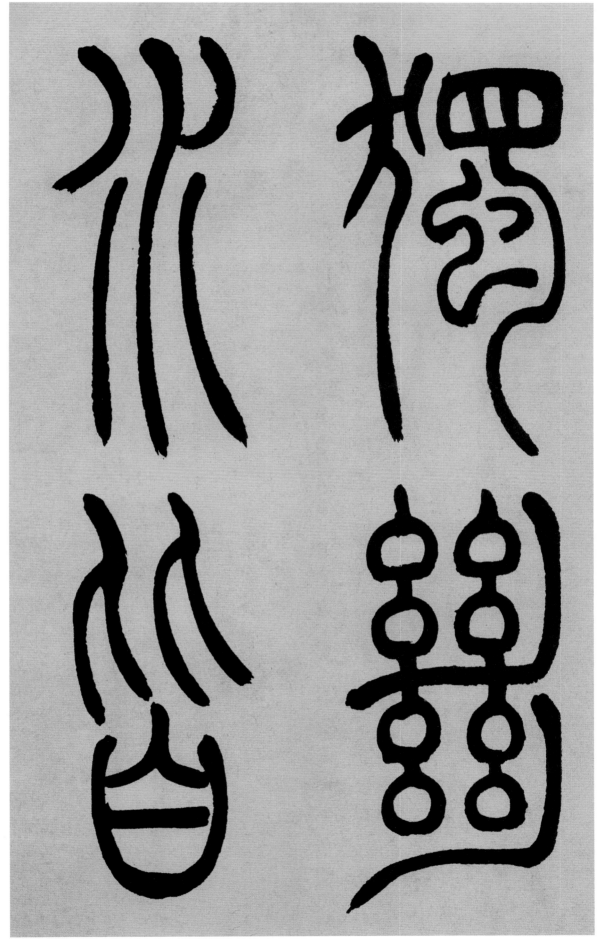

縹

碧

尺

青

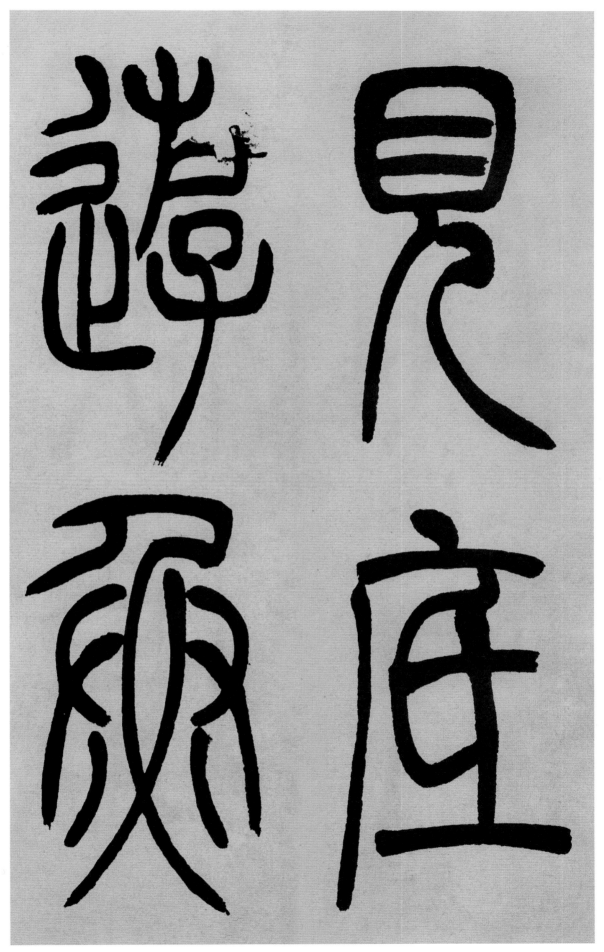

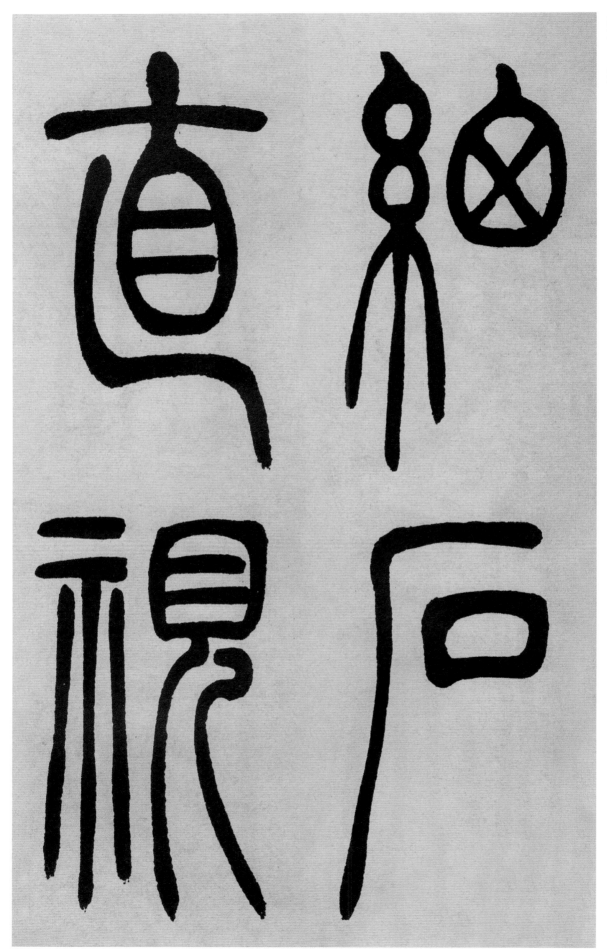

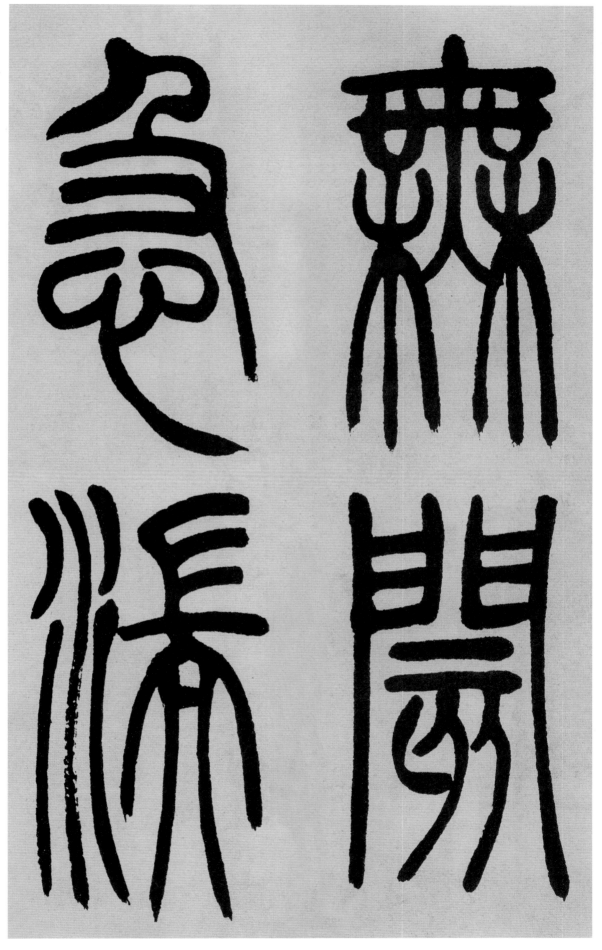

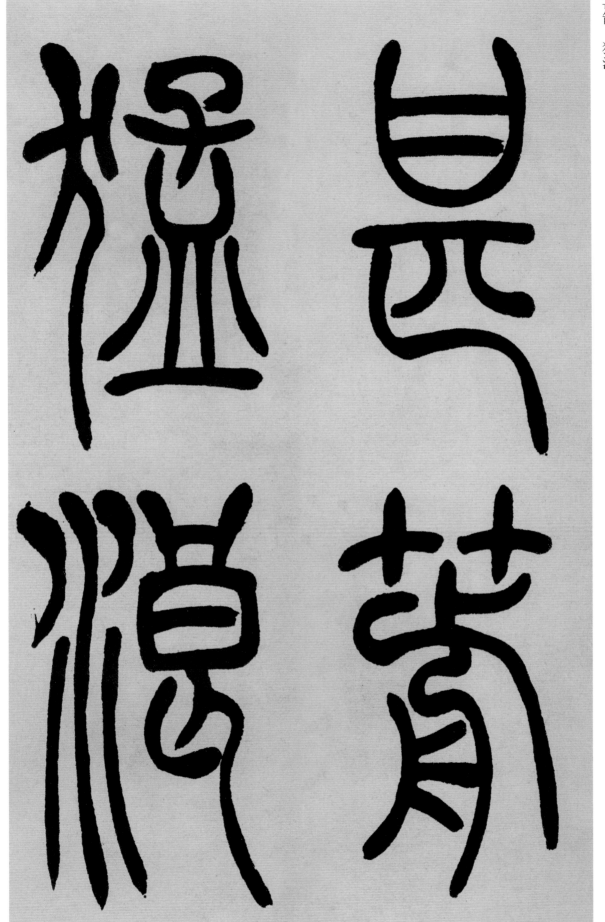

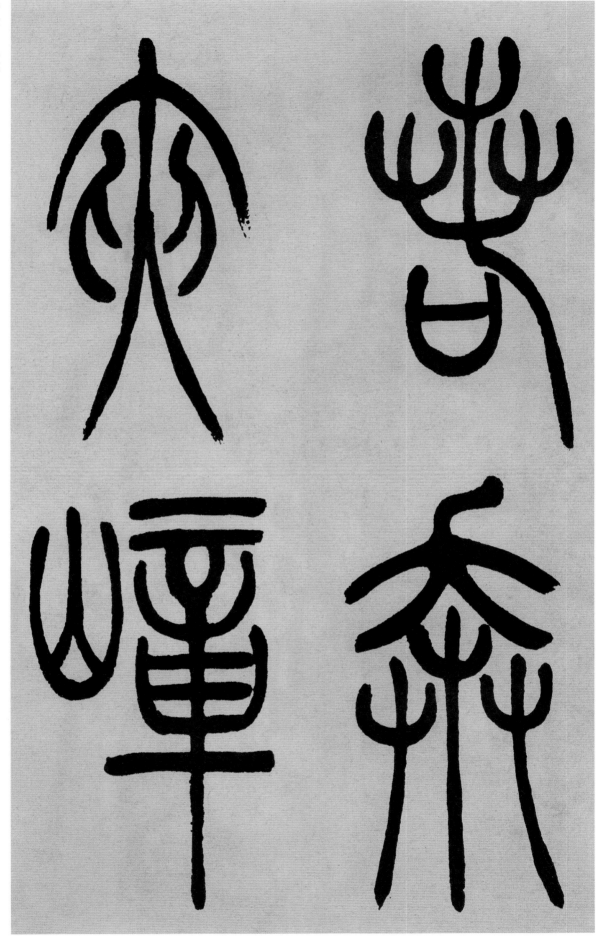

若奔。夾嶂

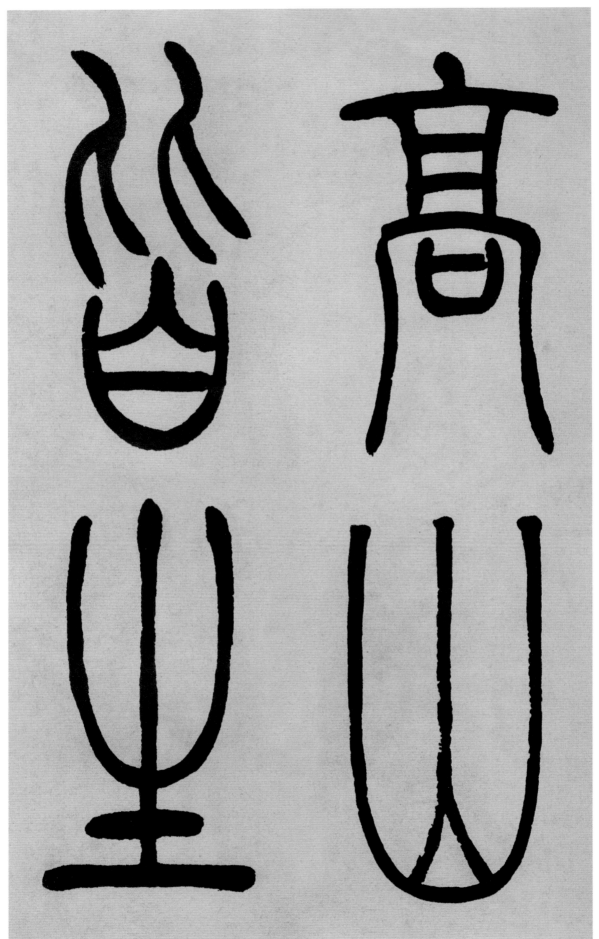

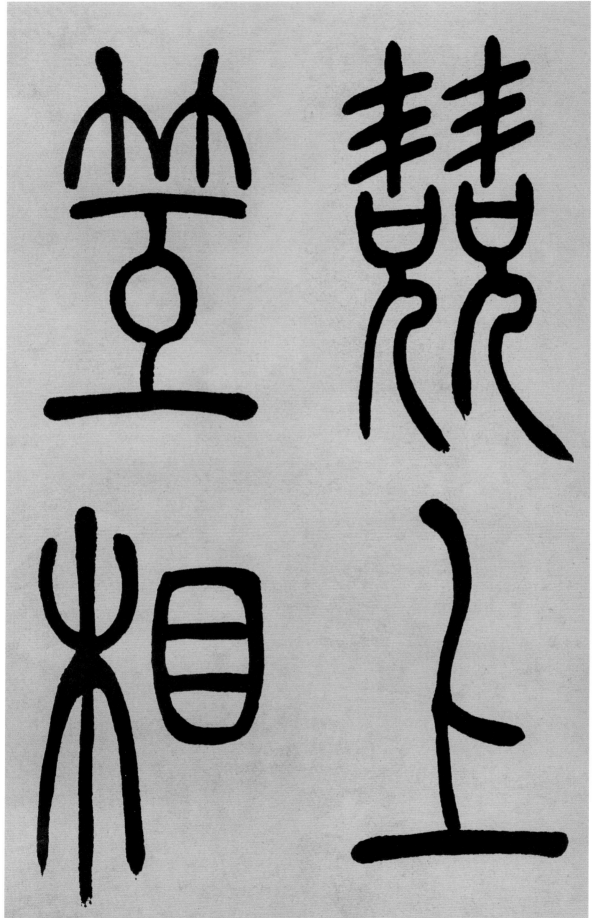

軒邈

爭高

直

民

指

百

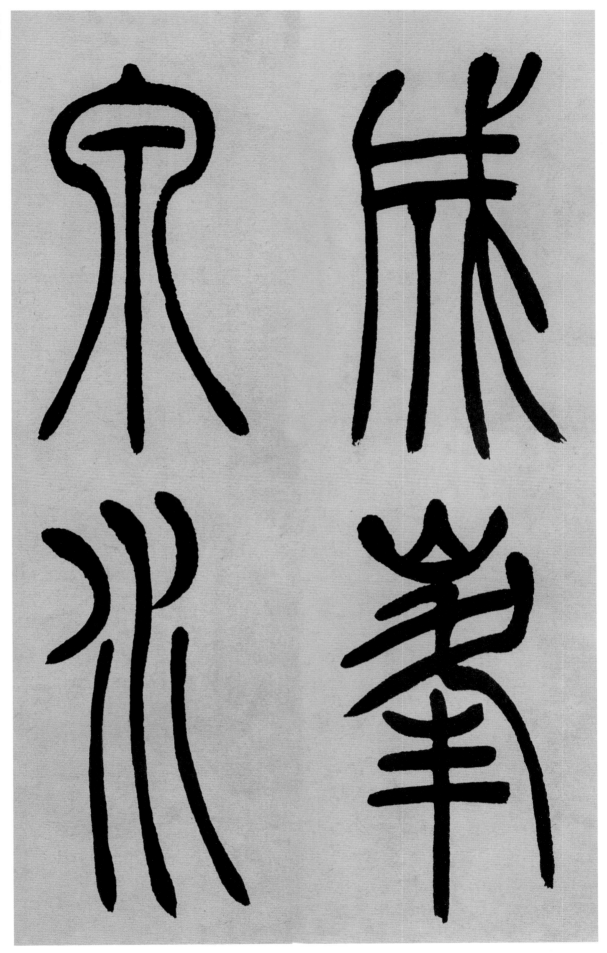

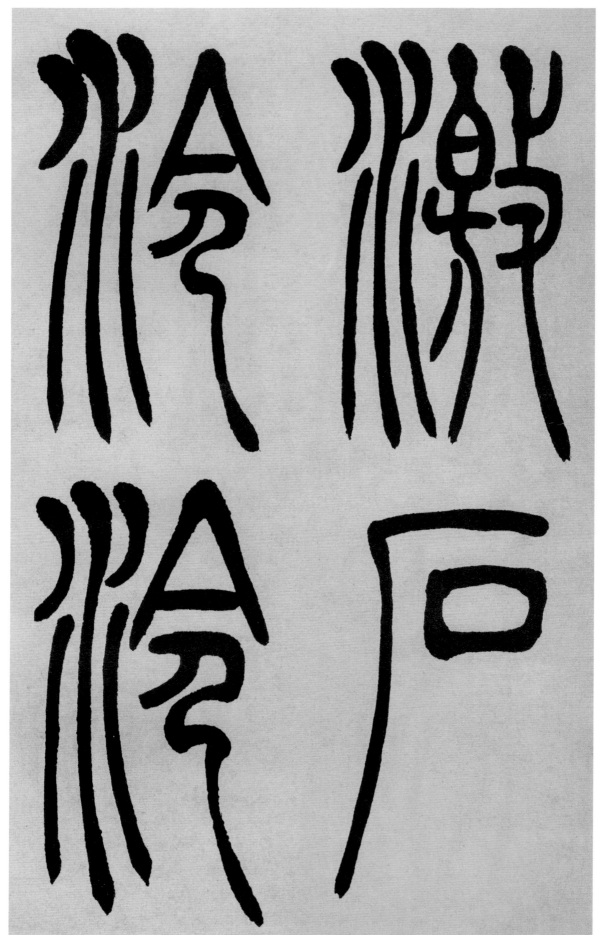

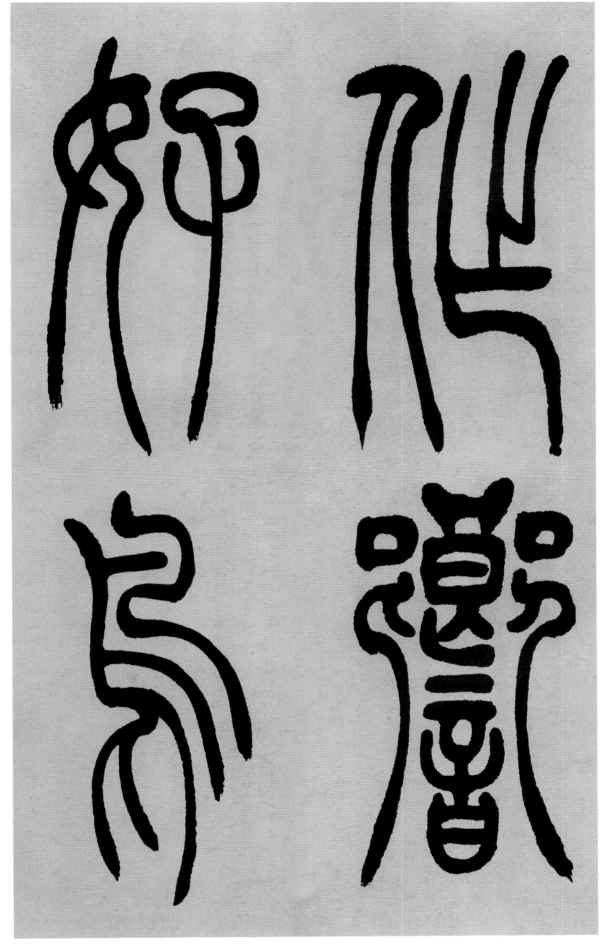

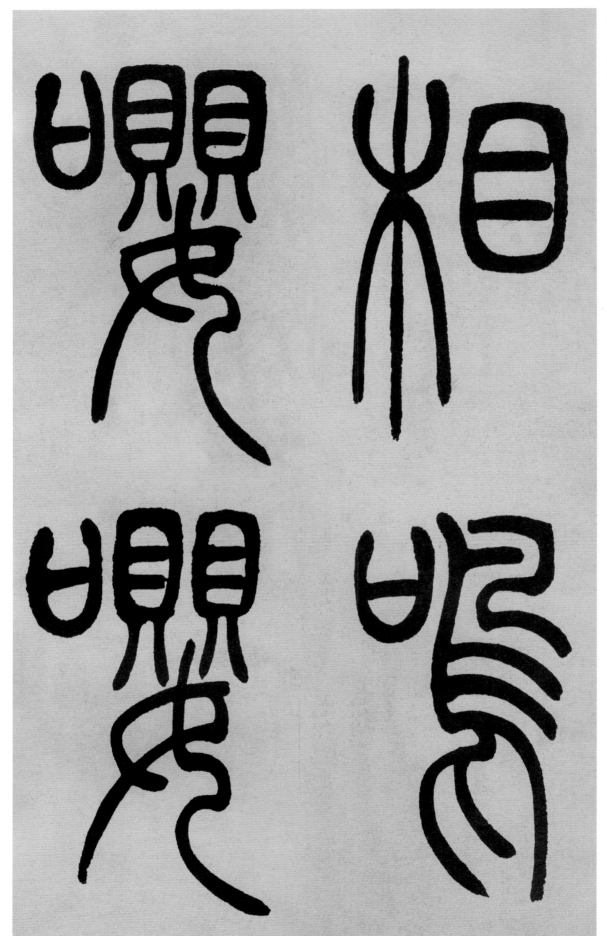

相鳴。嚶嚶

38

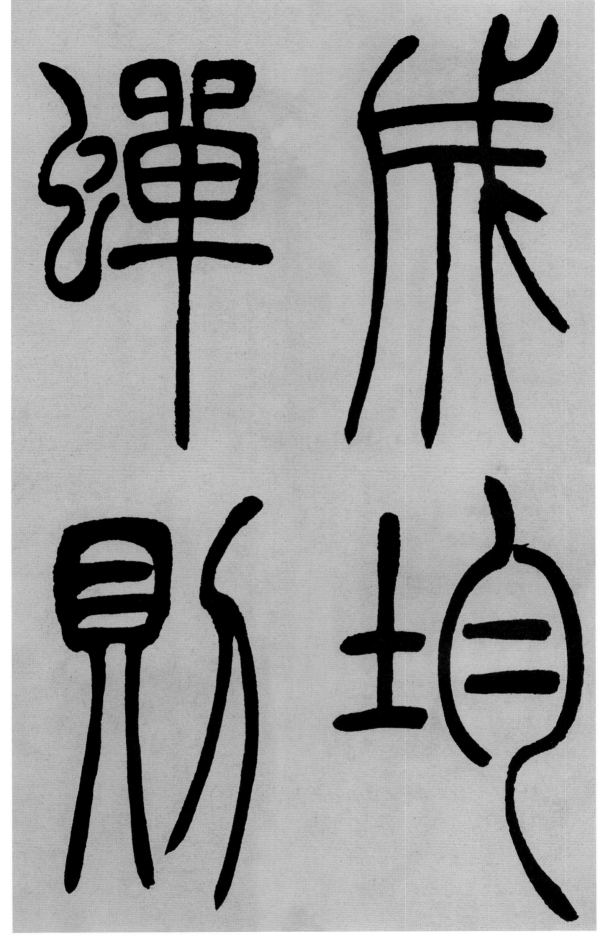

成均。蝉则

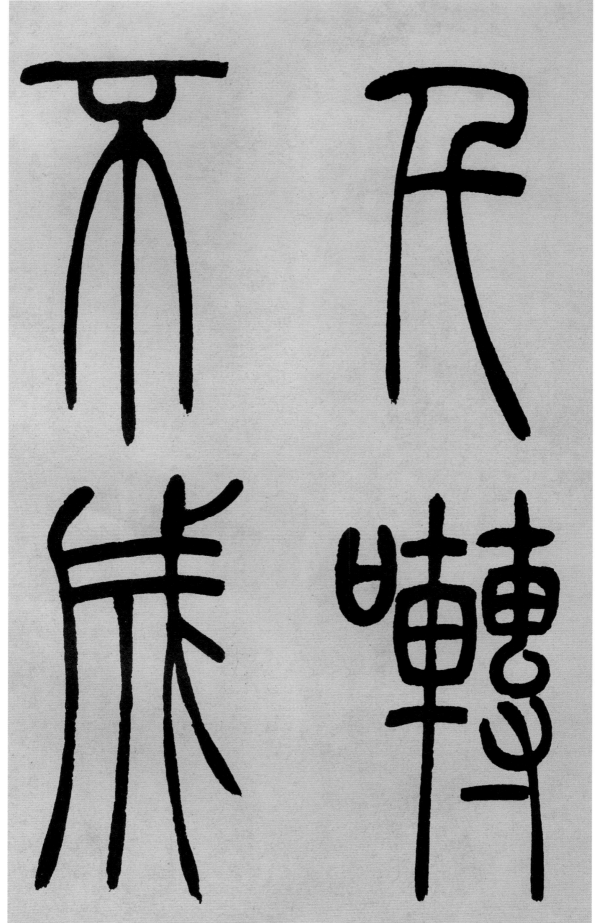

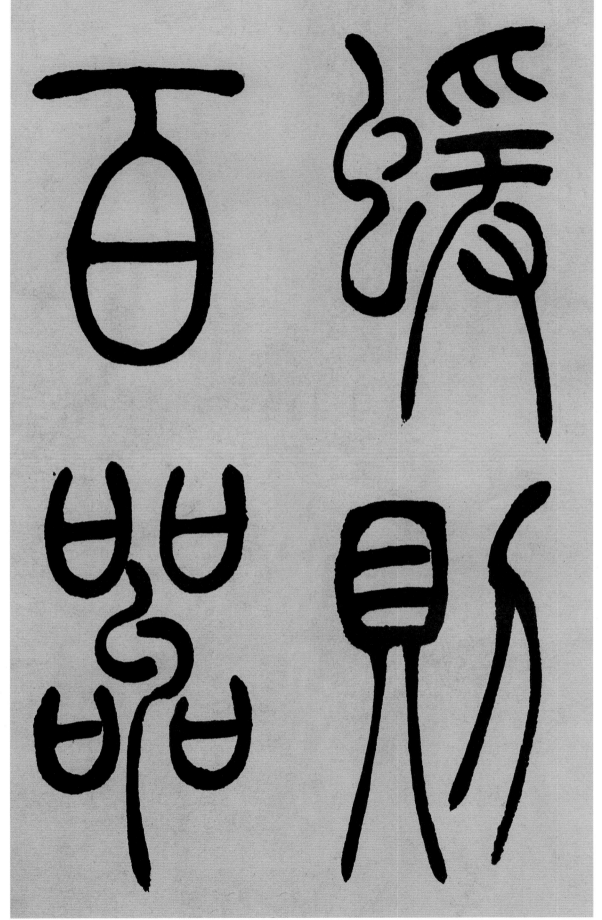

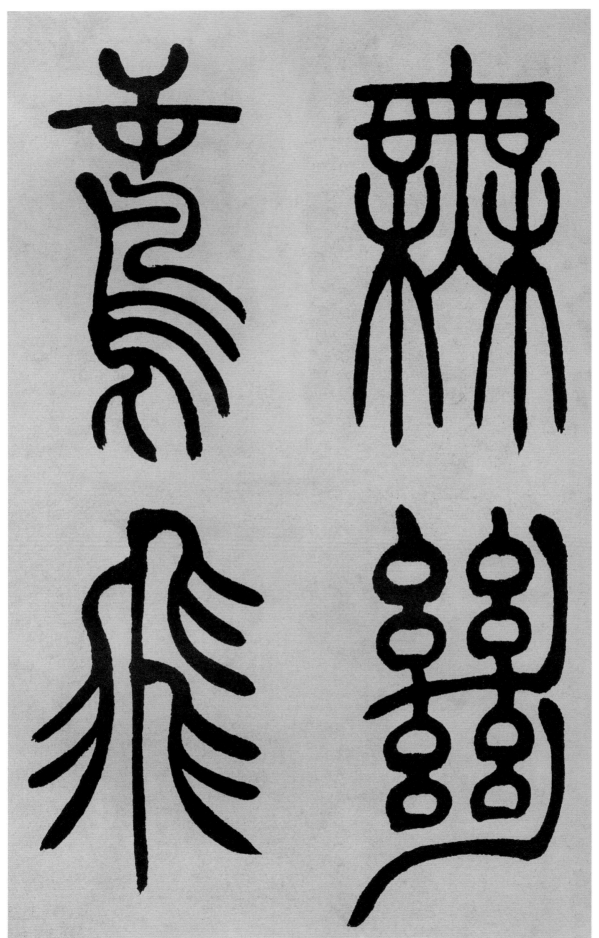

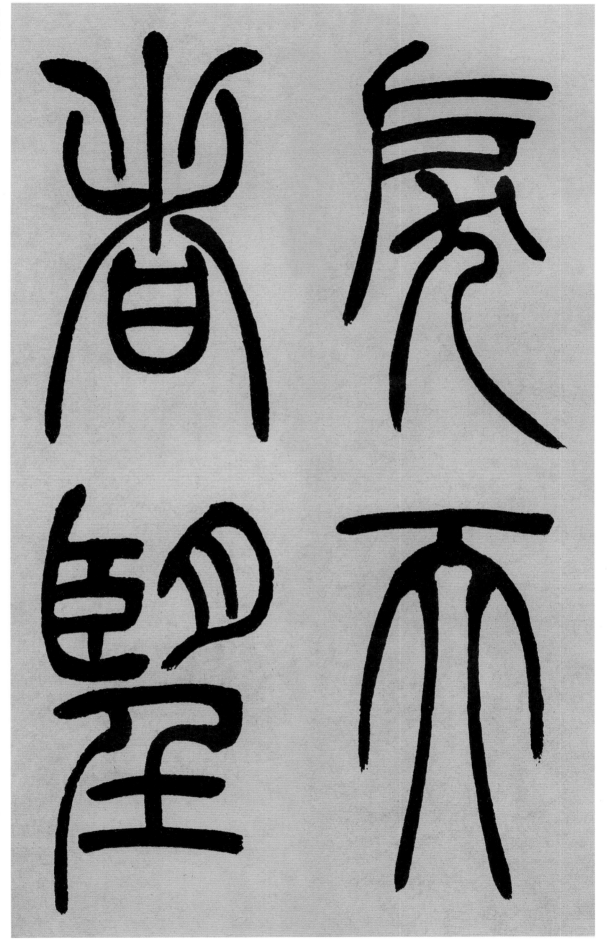

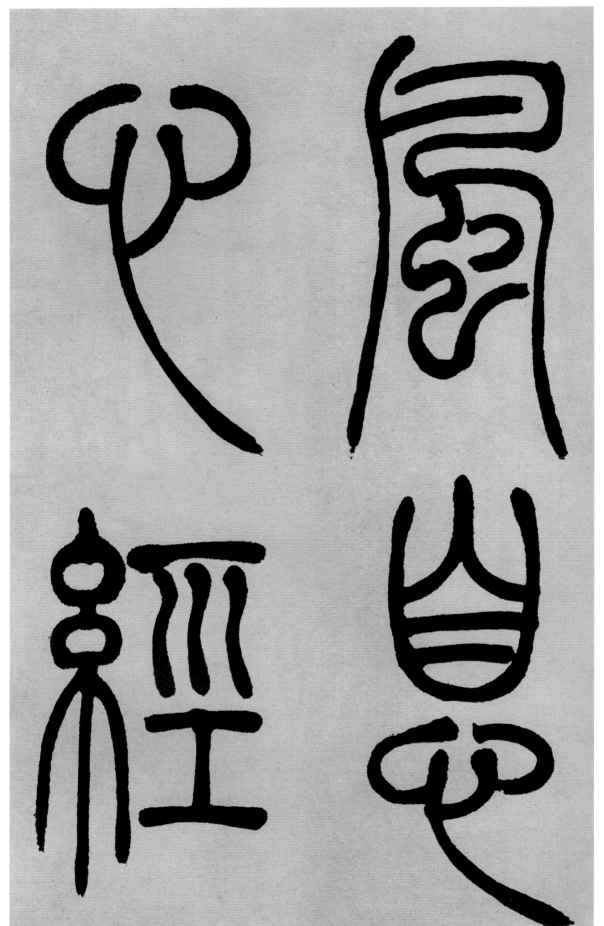

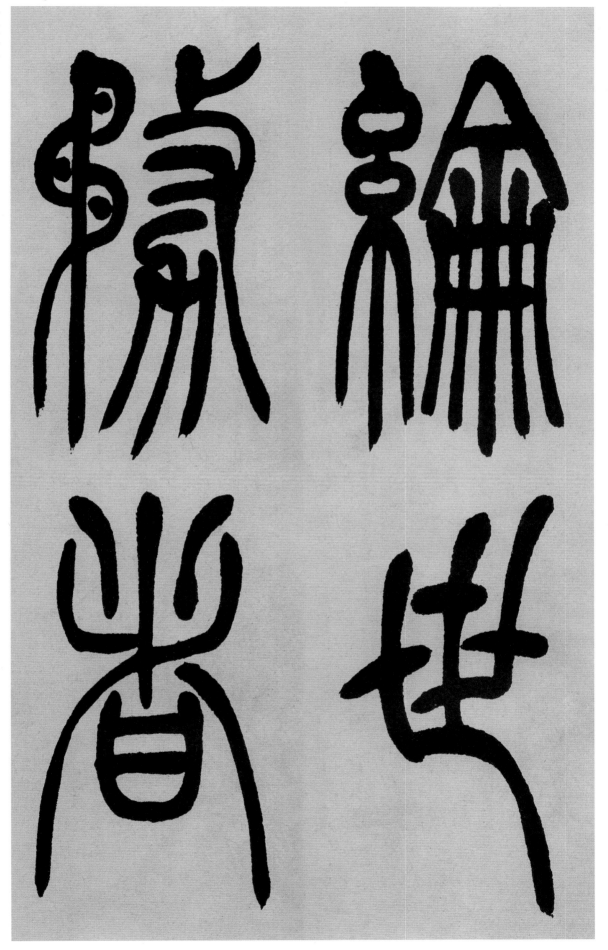

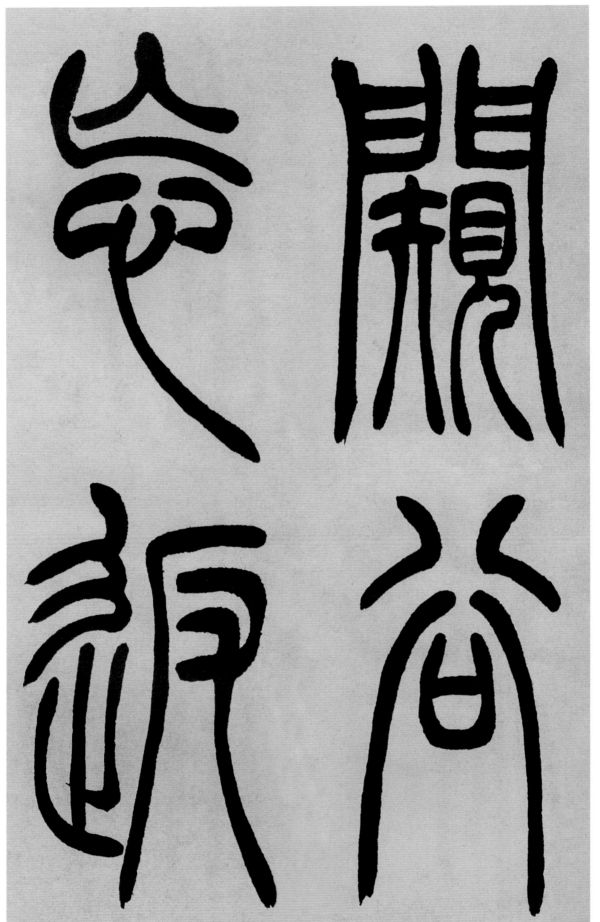

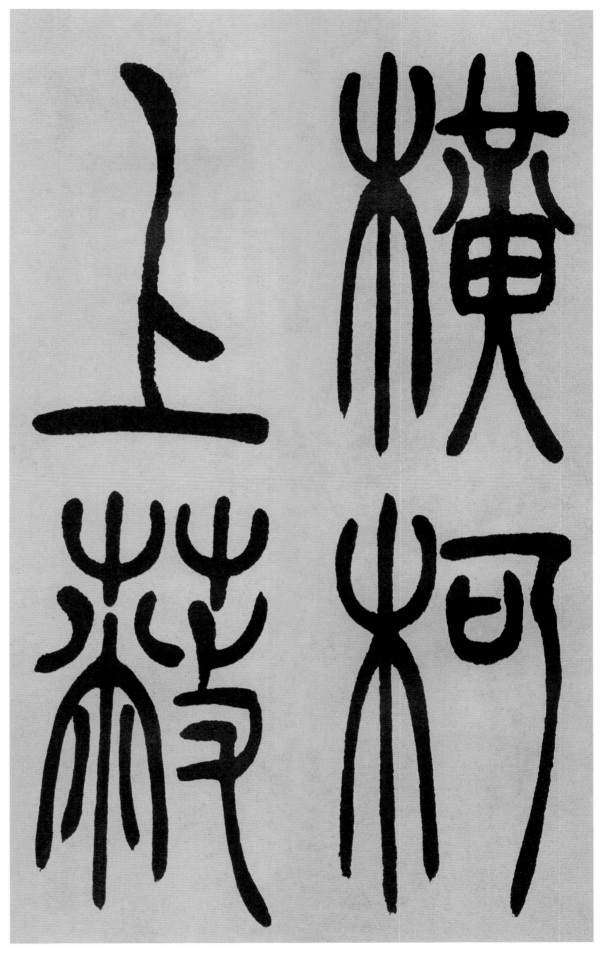

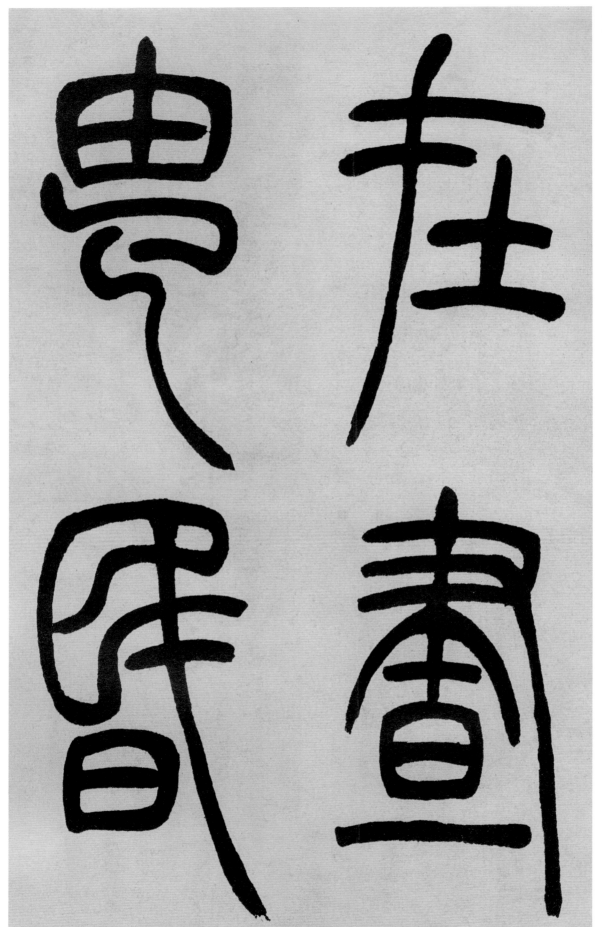

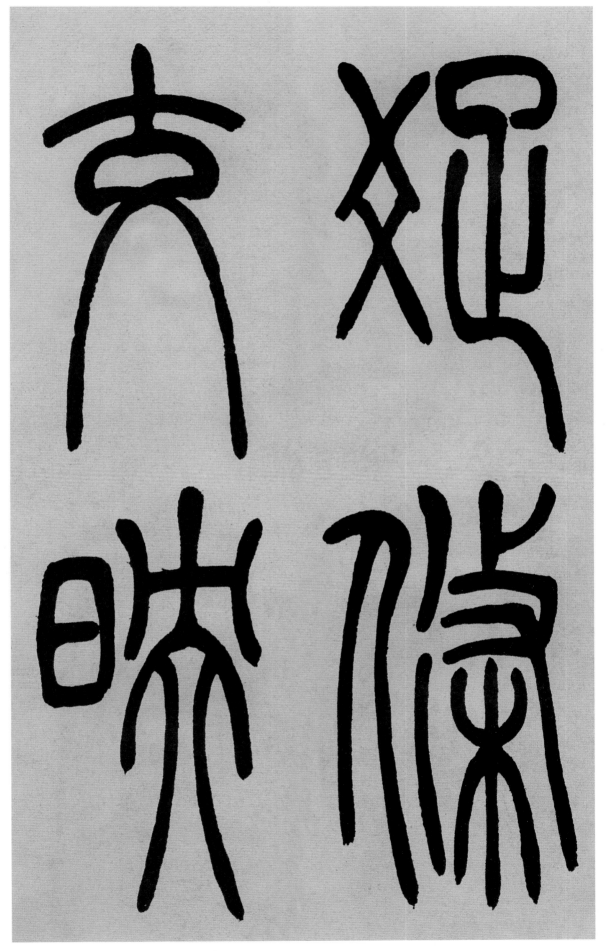

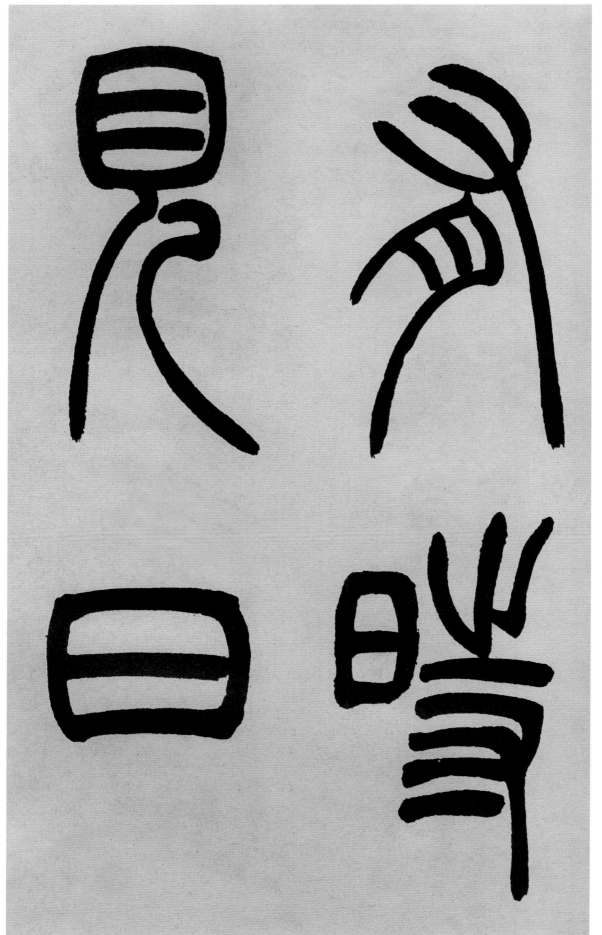

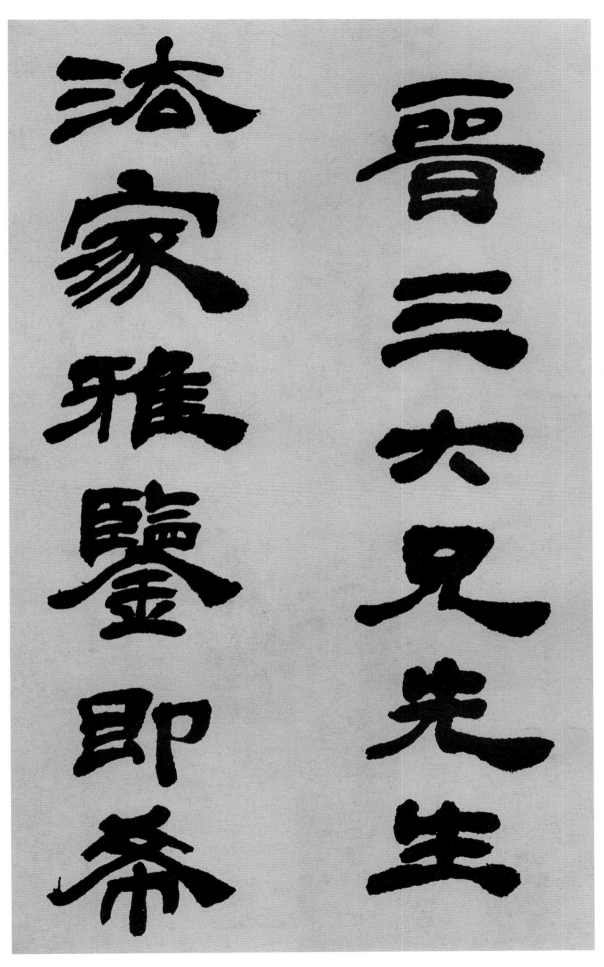

晋三大兄先生法家雅鉴。即希

晋三大兄先生

浴家雅鉴即希

51

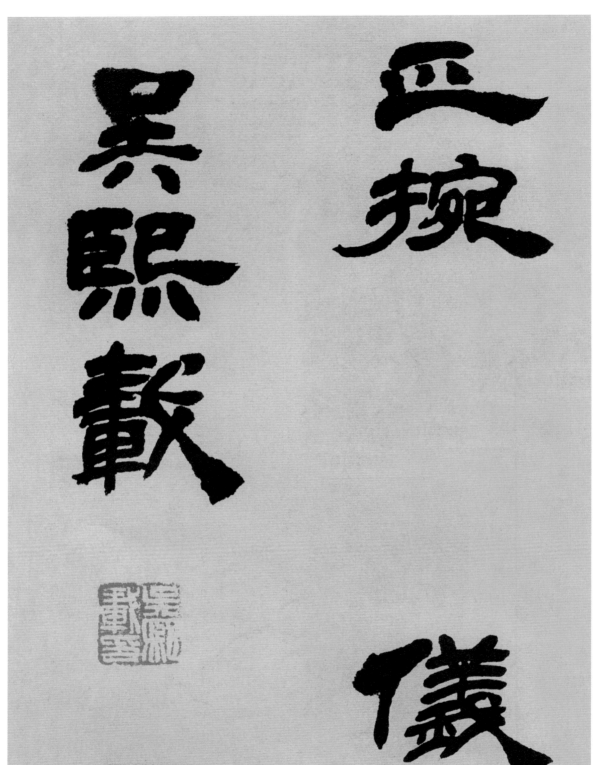

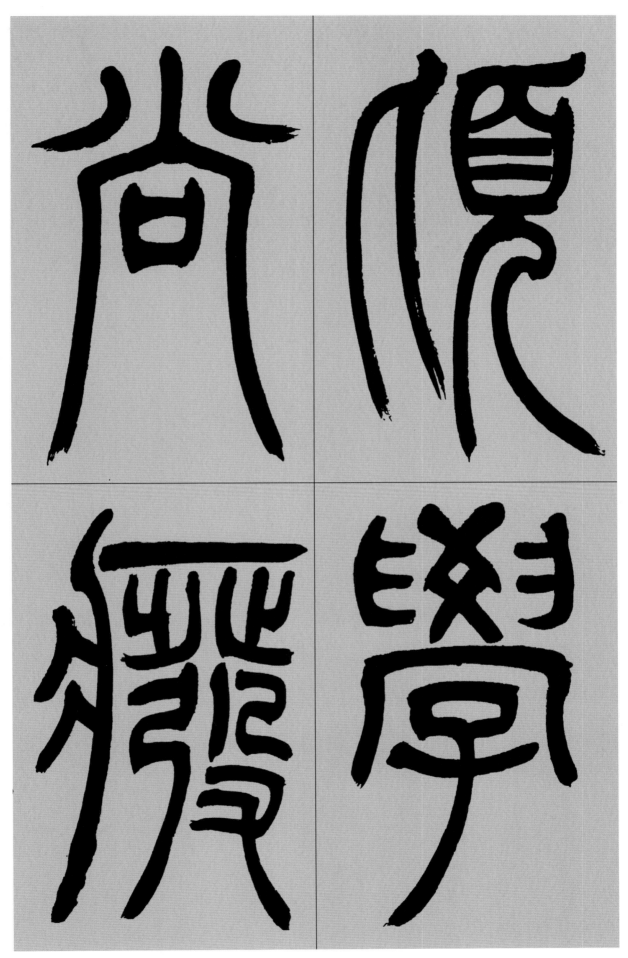

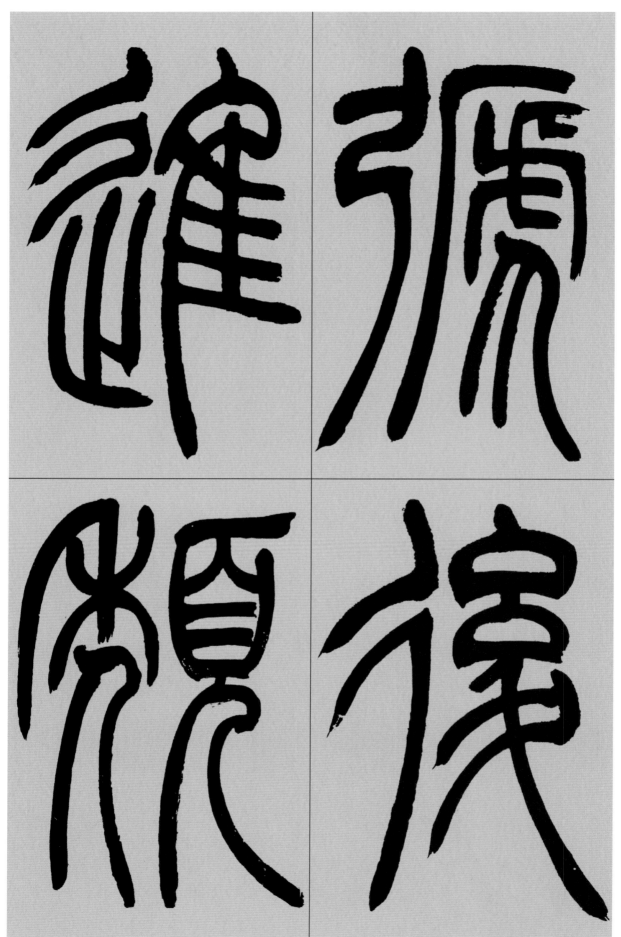

业。衡门之

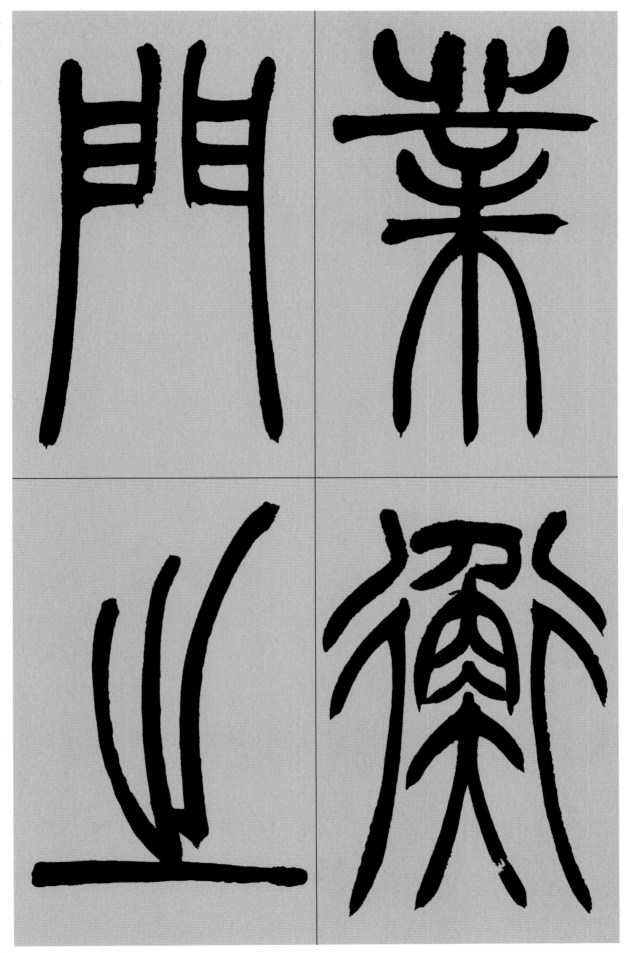

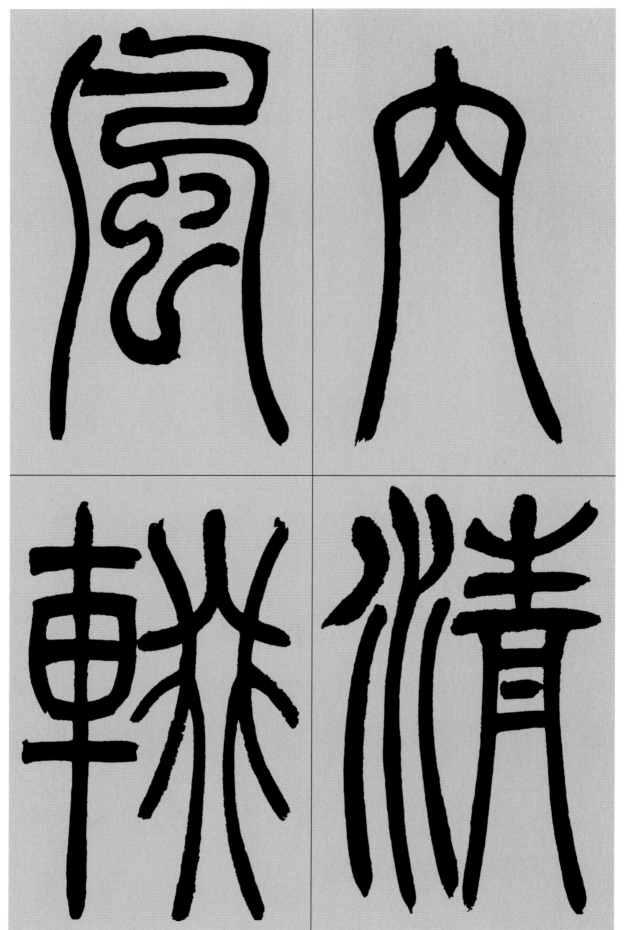

响。良由戎

57

車

敦

庫

禮

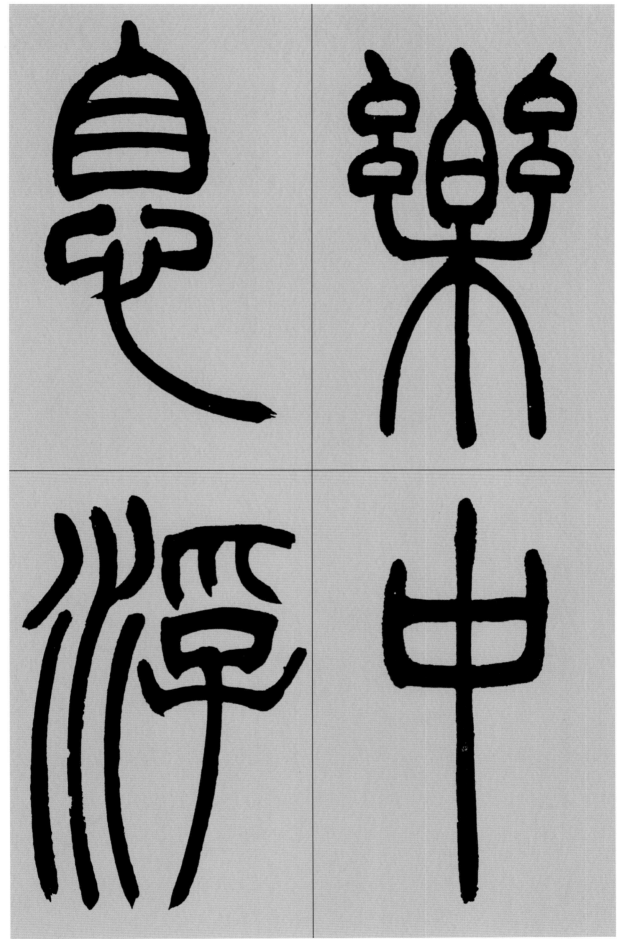

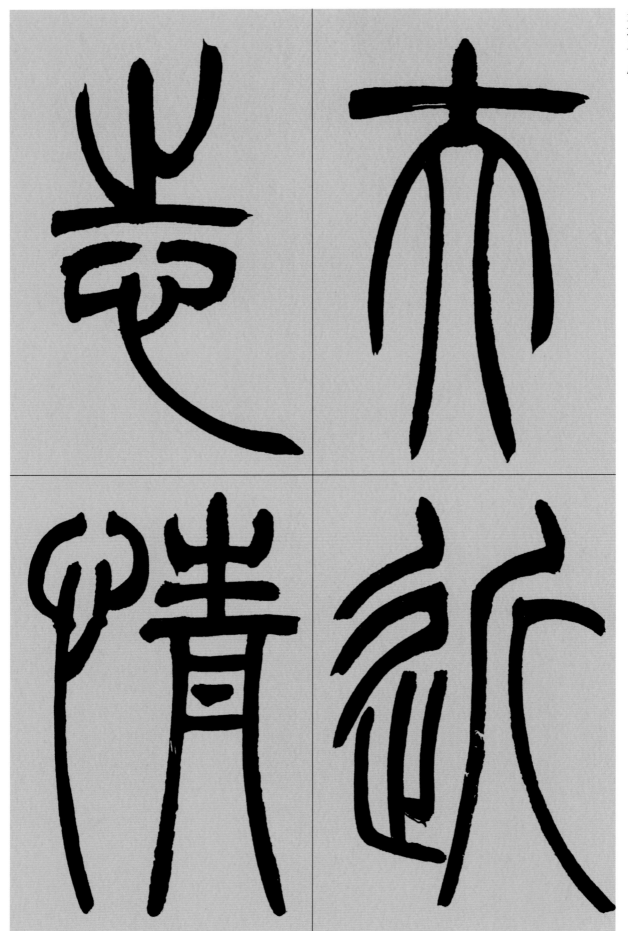

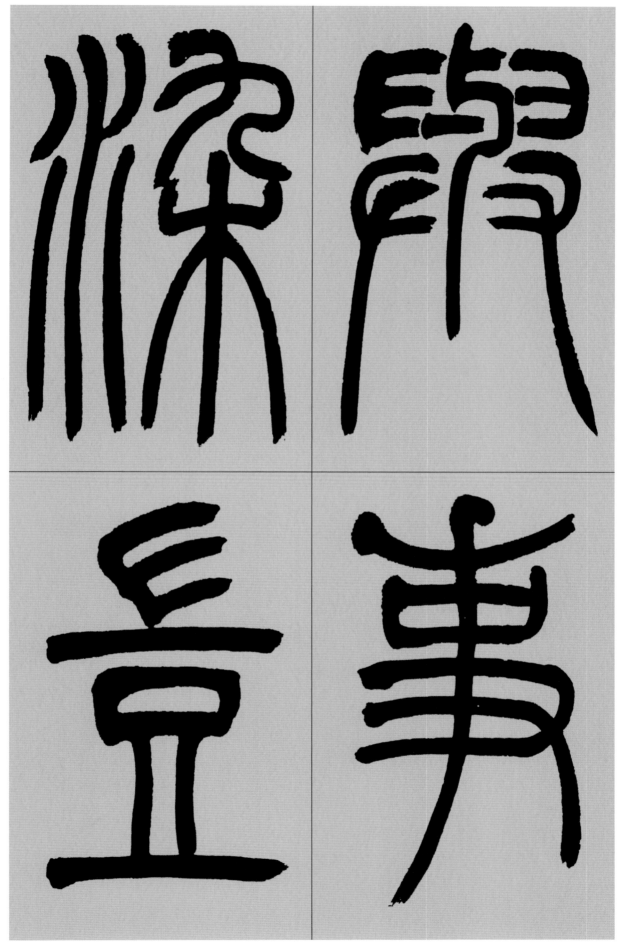

可

不

敷

崇

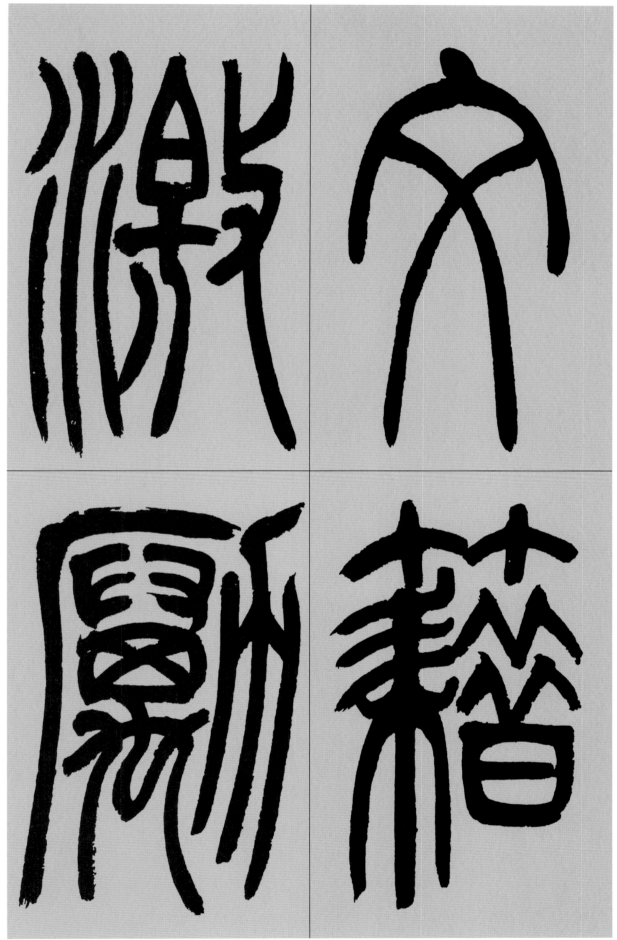

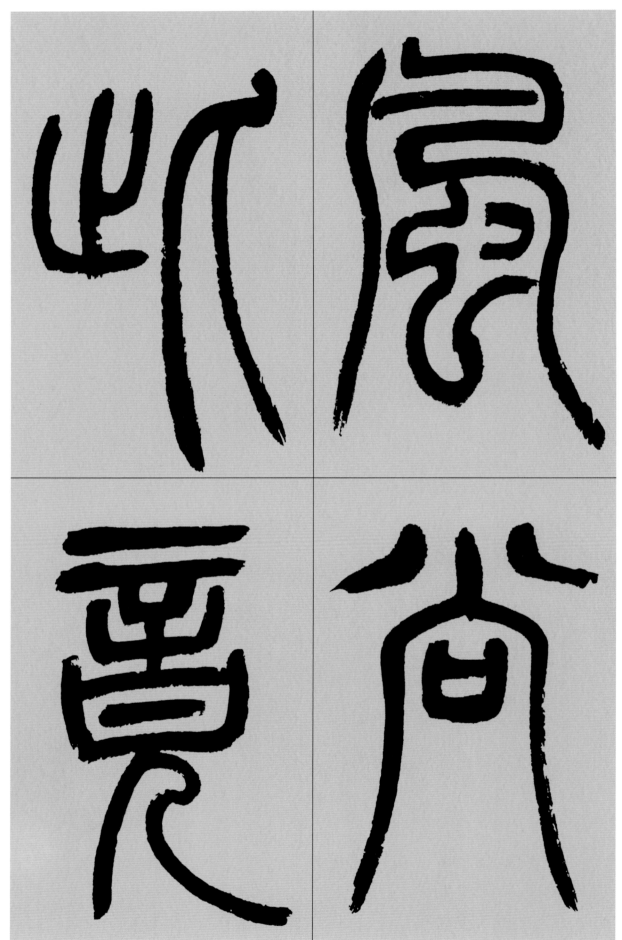

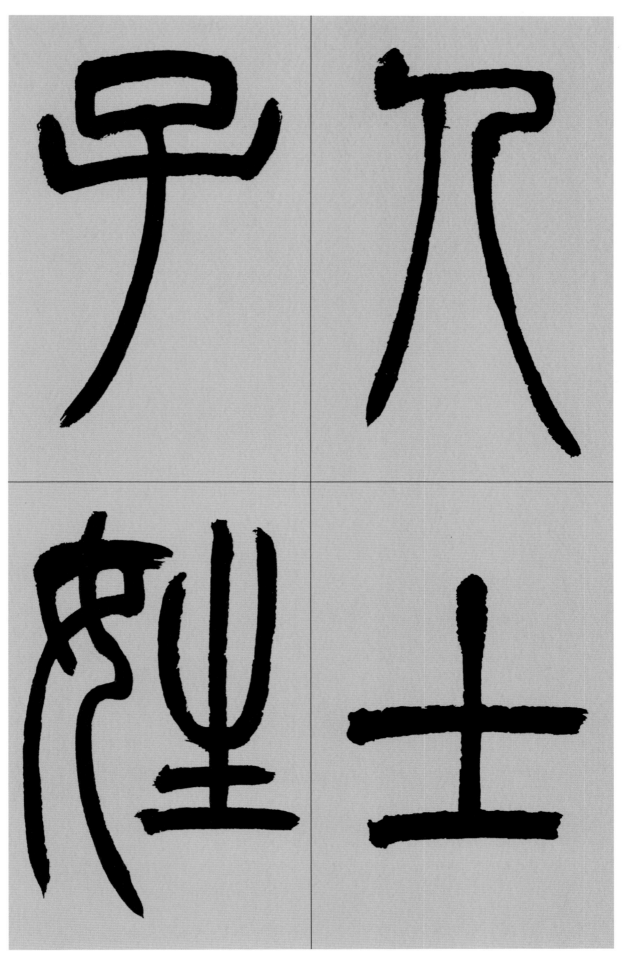

人士。子姓

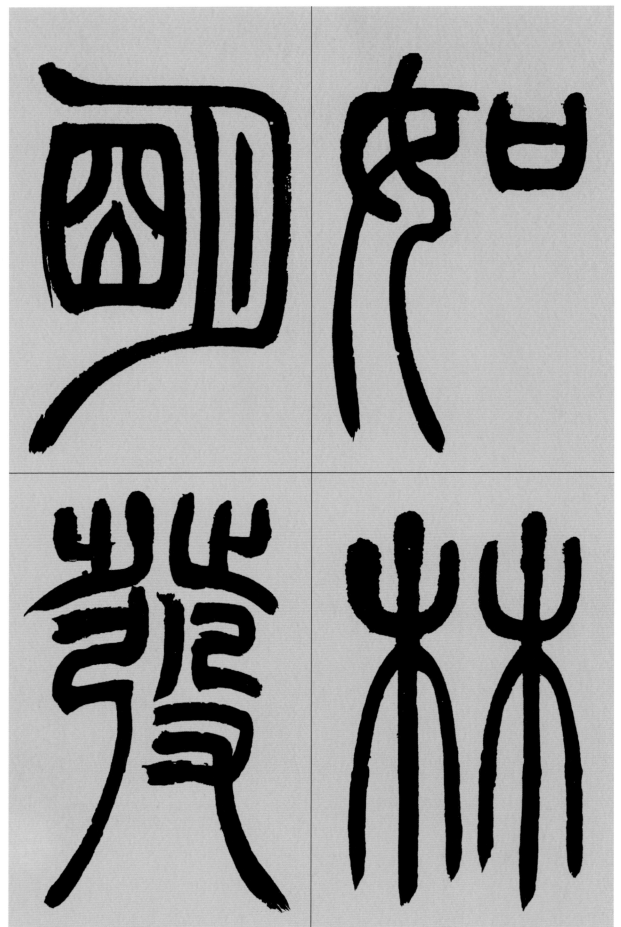

想閣

搜闻

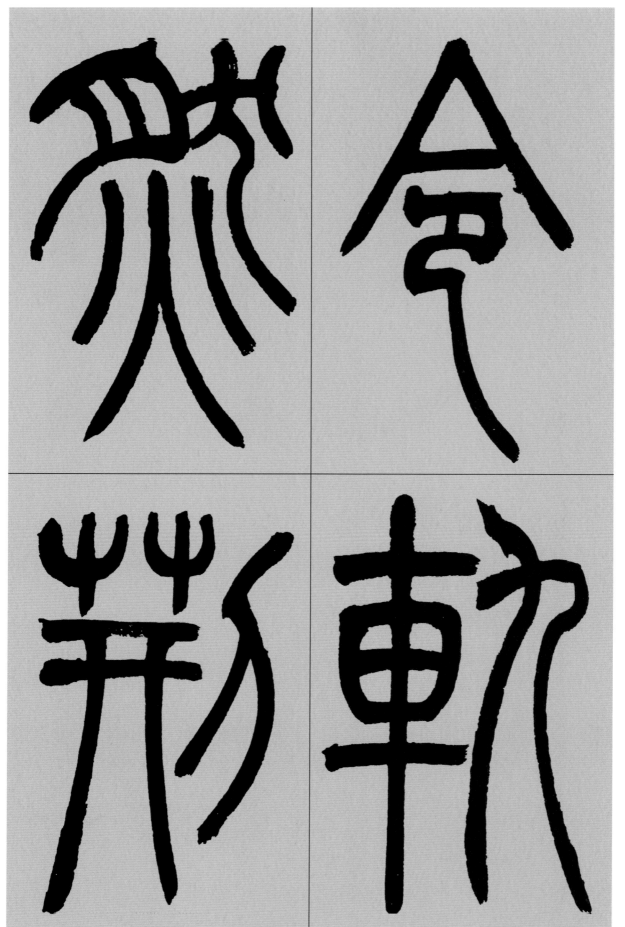

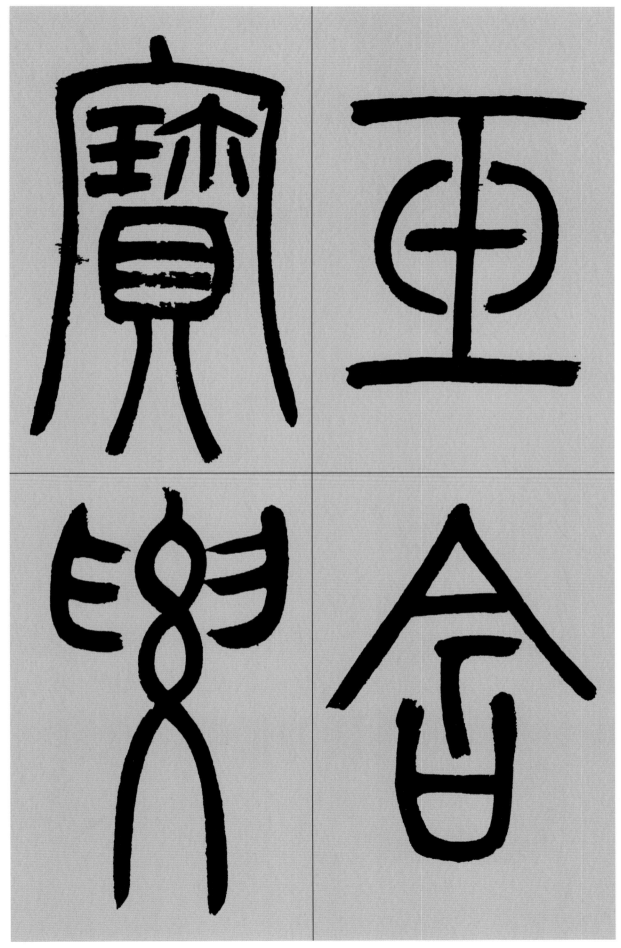

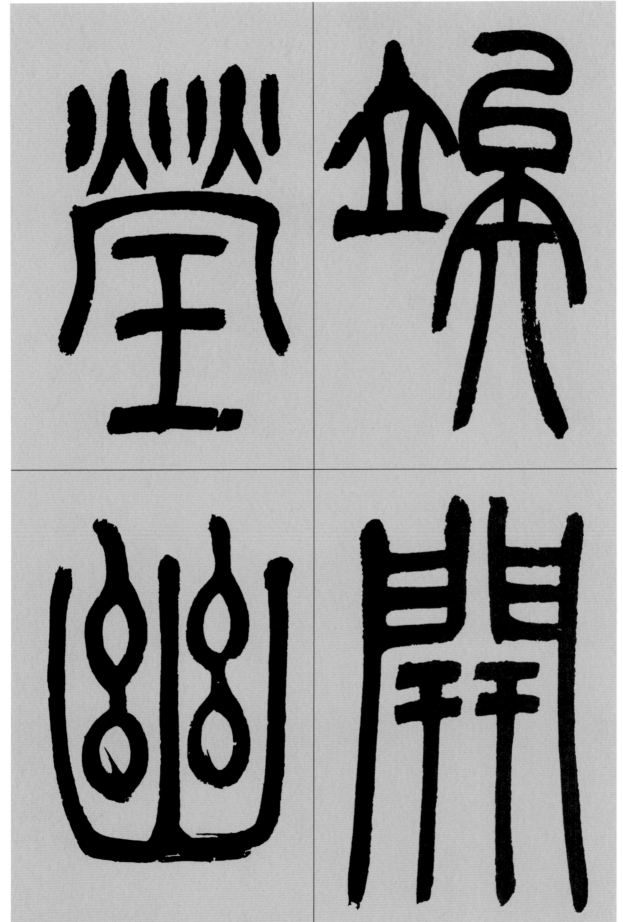

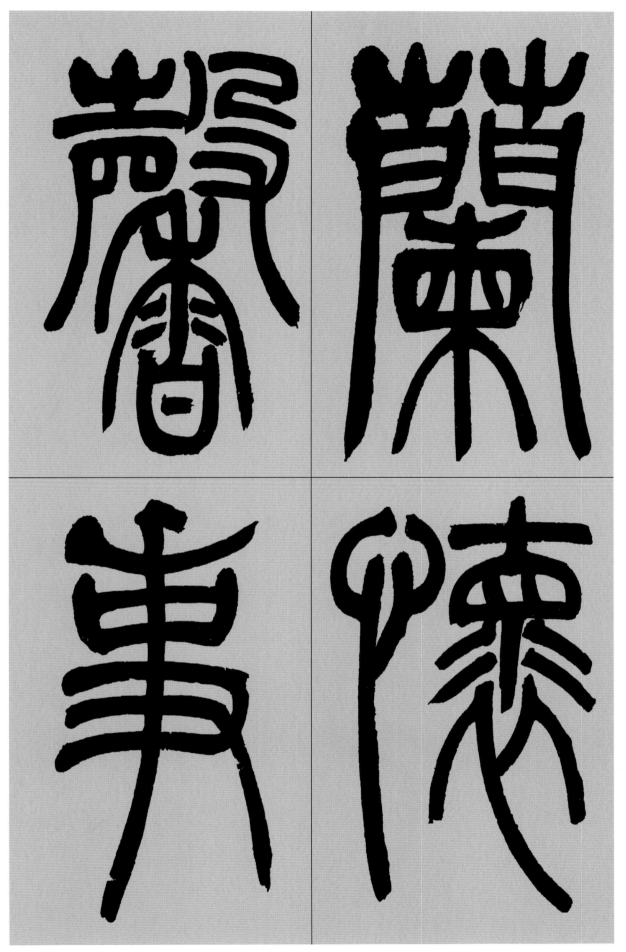

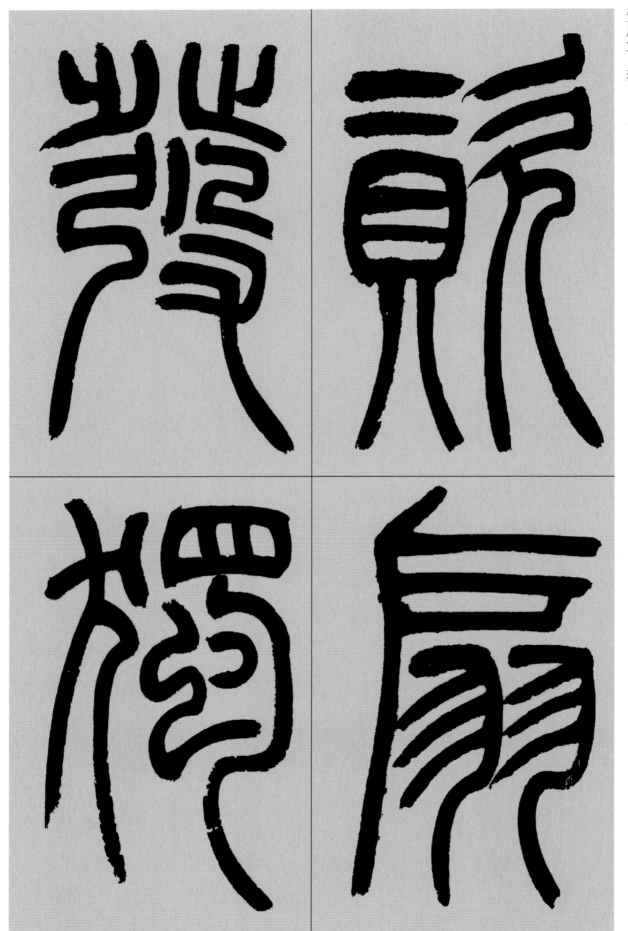

學

冏

陷

寶

義

典

著

今

周

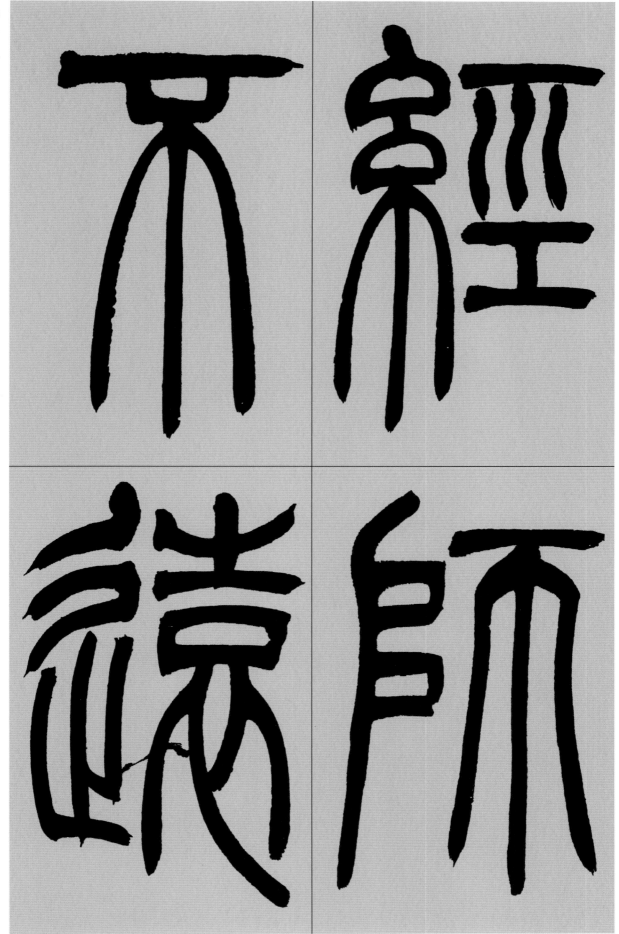

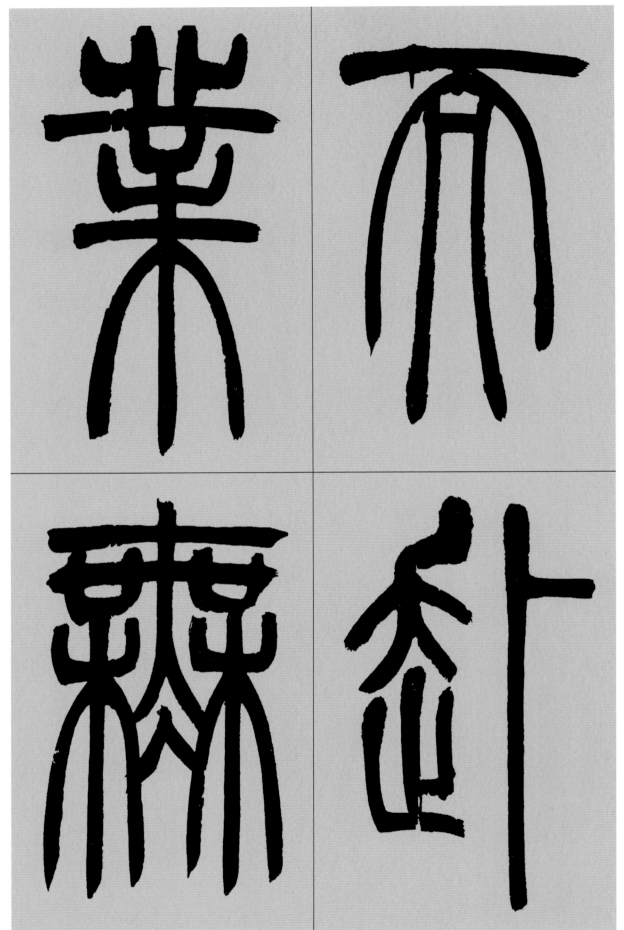

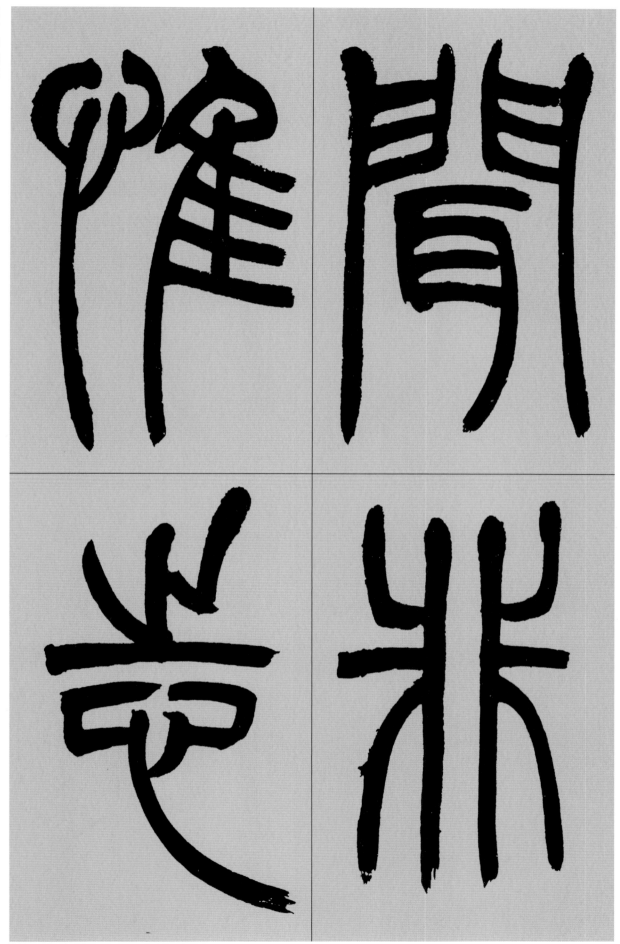

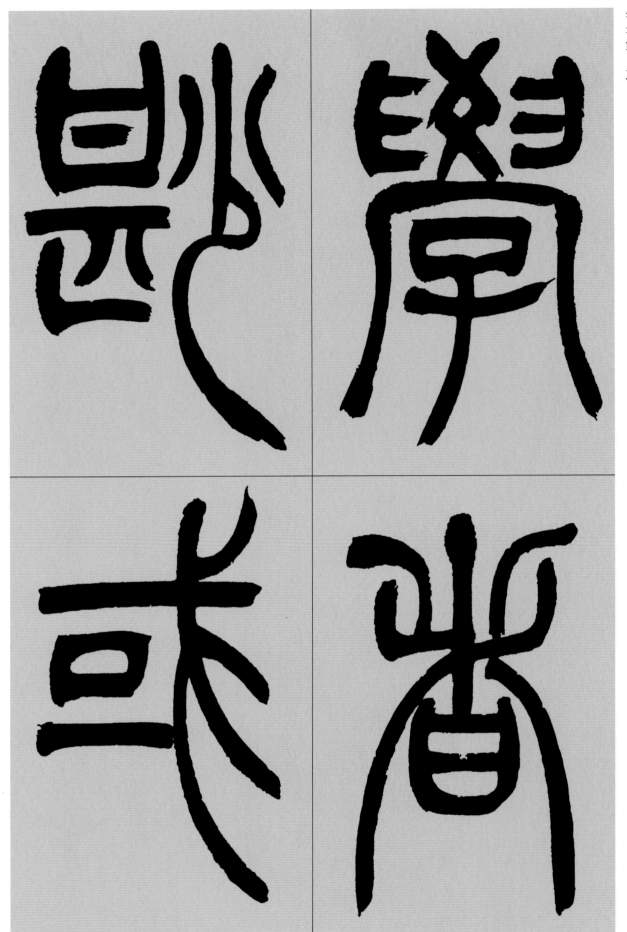

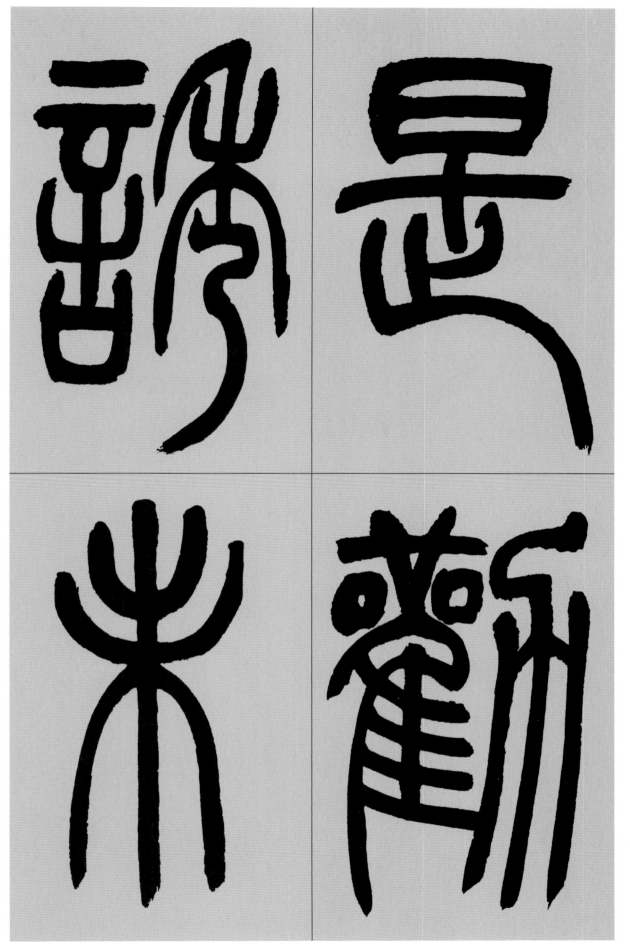

想

望

復

邪

熙載

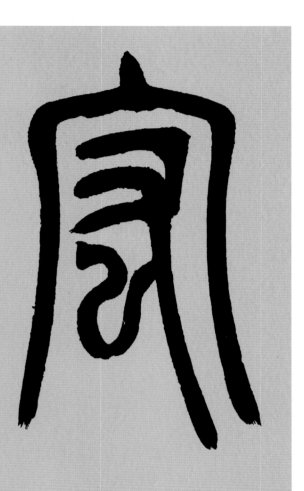

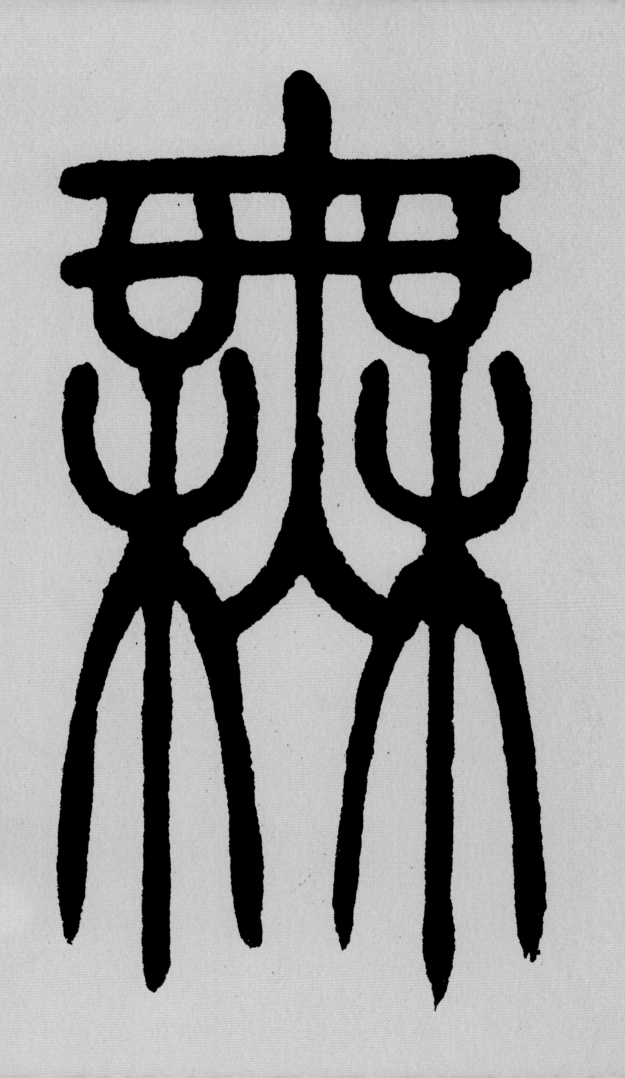

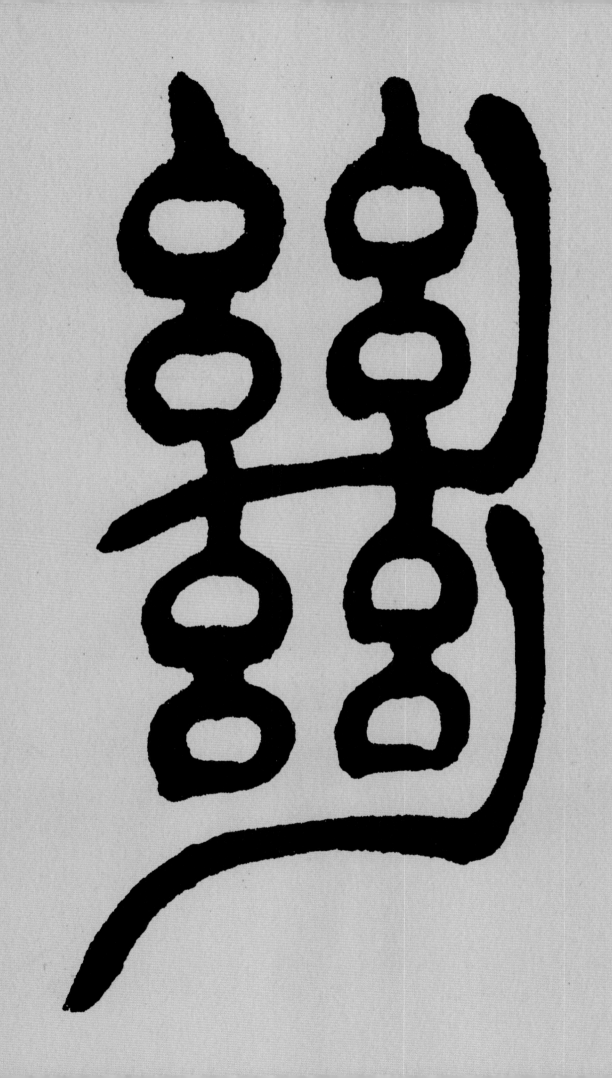

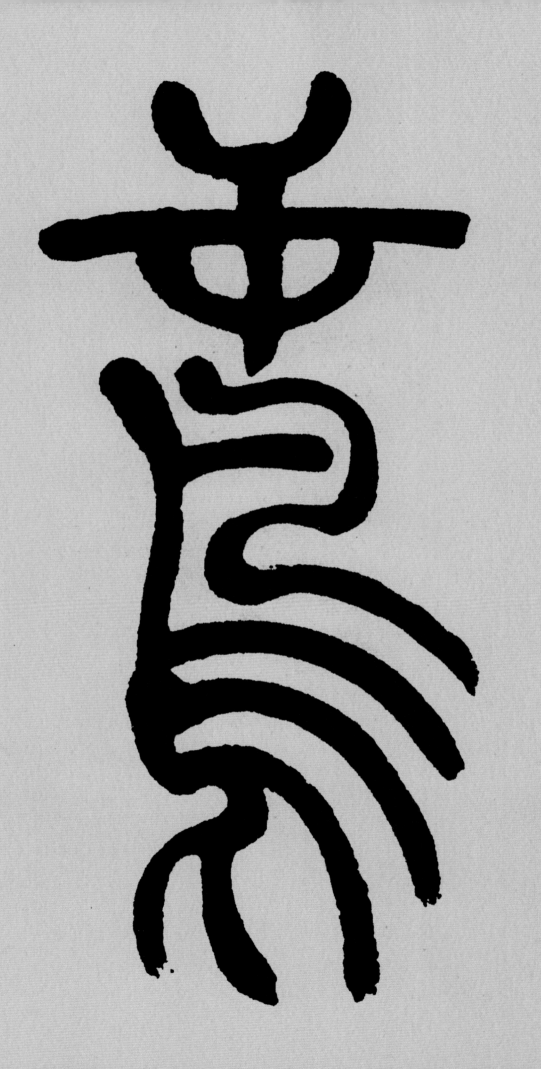

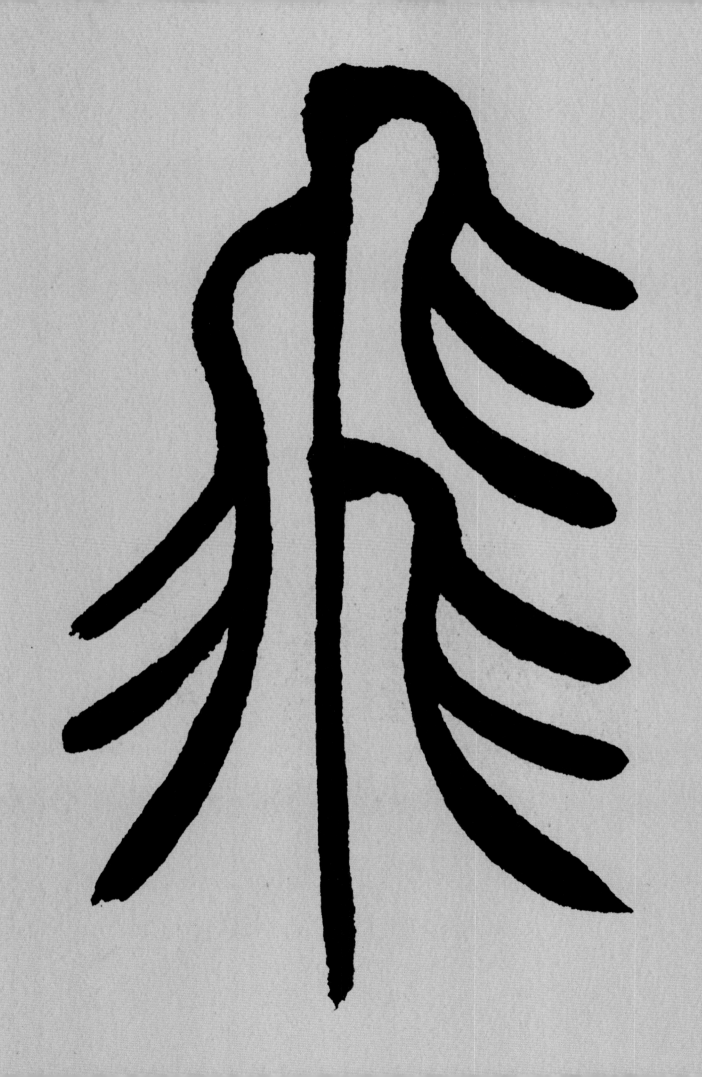

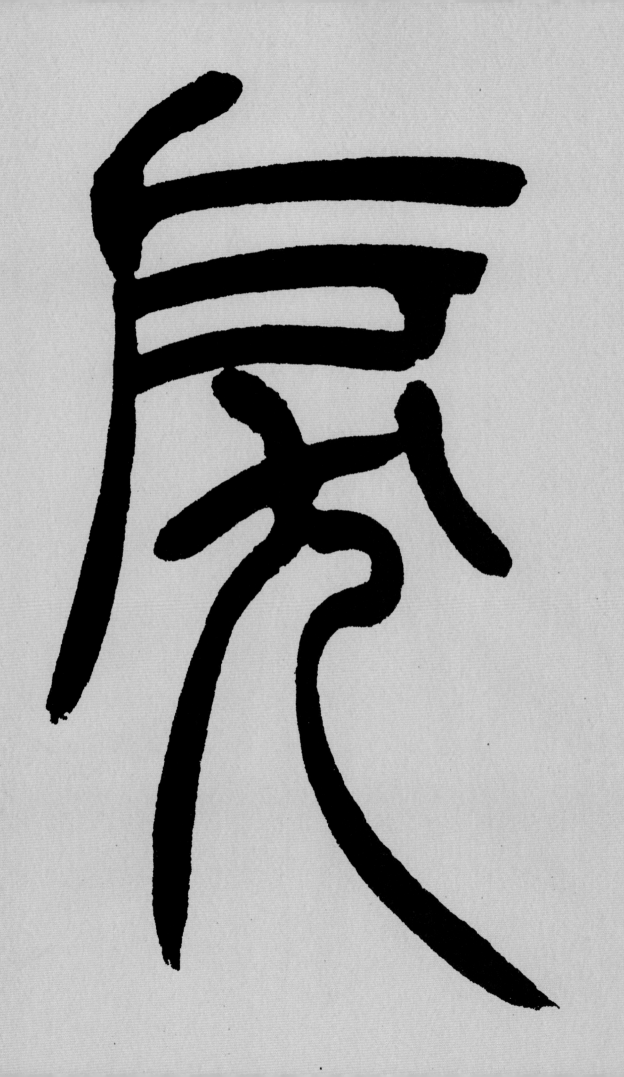